BARTHELEMY
TOGUO
PRINT SHOCK

MUSEE DU
DESSIN
ET DE
L'ESTAMPE
ORIGINALE

Galerie Lelong

SilvanaEditoriale

Silvana Editoriale

Projet et réalisation / Produced by
Arti Grafiche Amilcare Pizzi Spa

Direction éditoriale / Direction
Dario Cimorelli

Directeur artistique / Art Director
Giacomo Merli

Rédaction pour la langue française / French Copy Editor
Laura Mirtani

Rédaction pour la langue anglaise / English Copy Editor
Clelia Palmese

Mise en page / Layout
Nicola Cazzulo

Traductions / Translations
Contextus S.r.l., Pavia (Laura Bennett, Sophie Royère)

Organisation / Production Coordinator
Michela Bramati

Secrétaire de rédaction / Editorial Assistant
Emma Altomare

Iconographie / Iconographic office
Alessandra Olivari, Silvia Sala

Bureau de presse / Press office
Lidia Masolini, press@silvanaeditoriale.it

© 2013 Silvana Editoriale Spa
Cinisello Balsamo, Milan, Italie
© 2013 Musée du dessin et de l'estampe originale,
Gravelines
© Barthélémy Toguo
© José Roca

ISBN : 978883662626-7

Dépôt légal, 2ᵉ trimestre 2013 / Legal Deposit - 2nd Quarter
2013

Crédits photographiques / Photographic credits :
© DR / Barthélémy Toguo
© courtesy Galerie Lelong / Photo Fabrice Gibert
© ADAGP, 2013
© JC Lett projet Ulysses Fonds régional d'art contemporain,
Provence-Alpes-Côte d'Azur, 2013
© Item Éditions
© Philippe Piguet
© Jean-Claude Mallevaey

BARTHELEMY TOGUO
PRINT SHOCK

Musée du dessin et de l'estampe
originale de Gravelines

18 mai - 29 septembre 2013

VILLE DE GRAVELINES

Galerie Lelong

MUSEE DU DESSIN ET DE L'ESTAMPE ORIGINALE

Nous souhaitons adresser nos
remerciements aux personnes
qui ont apporté leur soutien
à cette exposition ainsi qu'à la
publication qui l'accompagne /
We would like to thank all those who
have supported this exhibition and the
accompanying publication

Bertrand Ringot
Maire de Gravelines
Conseiller général du Nord
Vice-président de la Communauté
Urbaine de Dunkerque et président
des SIVOM de l'Aa et de Bourbourg -
Gravelines /
Mayor of Gravelines
Member of the General Council
of the Nord Region
Vice-President of the Urban Community
of Dunkirk and President of SIVOM
in L'Aa and Bourbourg - Gravelines

Michel Kerckhof-Lefranc
Adjointe au maire déléguée à la
Culture, au Jumelage, aux Relations
Internationales
et à l'Animation du patrimoine /
Deputy Mayor in charge of Culture,
Twinning, International Relations and
Heritage Promotion

Dunkerque 2013 Capitale régionale de
la culture (Région Nord-Pas-de-Calais et
Communauté Urbaine de Dunkerque)
pour son soutien financier /
Dunkirk 2013 Cultural Regional
Capital (Nord-Pas-de-Calais region and
Urban Community of Dunkirk) for its
financial support

Association Gravelinoise des Amis du
Patrimoine /
Friends of Heritage in Gravelines
Association

Nous adressons notre gratitude aux
prêteurs qui ont accepté de collaborer
à cette exposition
et à toutes personnes qui à divers
titres, ont apporté leur précieux
concours /
We are grateful to those who have
agreed to lend exhibits and to all those
who have contributed their valuable
assistance in a variety of ways:

Barthélémy Toguo
Galerie Lelong, Paris
Item Éditions, Paris
Antoine de Galbert, Paris

Commissariat / Curator
Paul Ripoche
Directeur du Musée du dessin
et de l'estampe originale

Service de documentation / Documentation
Marie-Thérèse Gardez

Organisation et administration /
Organisation and administration
Lysiane Zidoune
Sophia Ferkoud

Régie des œuvres et récolement /
Management of the Works of Art
Mathilde Bommel
Benjamin Bassimon

Presse et communication /
Press and communication
Emmanuel Gilliot

Médiation culturelle /
Cultural mediation
Virginie Caudron
Nathalie Lacaille
Dorothée Debavelaere

Equipe technique et d'accueil /
Technical and Reception Team
Didier Carru
Fernand Barbier
Franck Laviéville
Olivier Blocklet
Marie-Christine Lecomte
Sylvie Vandomme
Catherine François

Catalogue
Contributions
Paul Ripoche
José Roca

Identité graphique / Graphic identity
Emmanuel Gilliot

SOMMAIRE
CONTENTS

PAUL RIPOCHE

Directeur du / Director of the Musée du dessin et de l'estampe originale de
Gravelines

DE CHOC
EN SHOCK

Si le dessin est le mode d'expression le plus naturel à Barthélémy Toguo, il n'est que de consulter les œuvres qu'il a produites jusqu'à ce jour pour constater combien, sinon le texte du moins les mots, sont un matériau primordial. Et il n'est que de passer une heure en sa compagnie pour constater à quel point Toguo est un conteur. Aussi, plus que le langage, outil à double tranchant qui unit ou désunit les êtres humains, la communication est au cœur de son travail. Voici un artiste résolument tourné vers l'autre.

Le Musée du dessin et de l'estampe originale a une particularité qui le distingue dans le paysage des musées français. Il est le seul dont la collection, les expositions, les actions de médiation, les résidences d'artistes, soient consacrées exclusivement à l'estampe. Inviter Barthélémy Toguo, un artiste qui parcourt le monde, actif dans divers modes d'expression comme nombre d'artistes de sa

Although drawing is the most natural form of expression for Barthélémy Toguo, an examination of the works he has so far produced is all that is needed to note just how much words at least, if not text, are a primordial material. An hour in his company is all it takes to realise the extent to which Toguo is a storyteller. Also, it is communication, rather than language, a double-edged tool that unites or separates human beings, that lies at the heart of his work. Here is an artist resolutely focused on the other.

The Musée du Dessin et de l'Estampe Originale stands out on the landscape of French museums for one particular reason. It is the only museum with a collection, exhibitions, education initiatives and artists' residences all dedicated exclusively to printmaking. To invite Barthélémy Toguo, an artist who travels the world, is active in many different means of expression like many of the artists of his

génération (sculpture, dessin, installation, performance, estampe), doté de la double nationalité camerounaise et française et engagé avec la même force dans ces deux pays, c'est aussi ancrer le modeste mais ambitieux musée de Gravelines dans son temps et dans la complexité du monde actuel. Par ailleurs, c'est donner le signal que l'estampe est un médium vivant dont s'emparent encore et toujours les artistes contemporains. Cela prouve enfin que le médium a dépassé lui-même les frontières de ses définitions techniques, au profit d'un usage qui prend en compte avant tout les moyens d'expression que n'offre aucun autre mode de production d'images. Comme beaucoup d'artistes de sa génération, Barthélémy Toguo aime la gravure plus que les techniques de gravure.

Print Shock est une exposition manifeste. La mise au jour définitive de l'engagement politique de l'artiste dans la cité. Le travail

generation (sculpture, drawing, installations, performance art and printing), with dual French/Cameroonian nationality and the same level of commitment to both countries, is also to root Gravelines's modest but ambitious museum in its time and in the complexity of today's world. Moreover, it is to provide a signal that printmaking is a living medium that continues to be seized upon by contemporary artists. Finally, it proves that the medium has exceeded the boundaries of its technical definitions in favour of a usage that, first and foremost, takes into account methods of expression that are not offered by any other means of image production. Like many artists of his generation, Barthélémy Toguo likes engraving more than the techniques of engraving.

Print Shock is a clearly defined exhibition: the definitive updating of the artist's political commitment in the city. He began working with

des tampons géants a été initié en 2000 avec *New World Climax*. Il s'agissait pour Toguo d'interpréter les tampons que l'administration des douanes de divers pays a apposés sur son passeport. Au passage, il est intéressant de noter que la notion d'interprétation est inhérente à l'histoire de l'estampe. Ce médium n'a eu de cesse de s'appuyer sur l'interprétation du monde, c'est-à-dire la conversion en image imprimée de toute chose : peinture, sculpture, architecture, objet décoratif, ornement etc. Passant par le filtre de l'œil et de la main du graveur, et des possibilités d'exploitation offertes par la technique employée (burin, bois gravé, eau-forte), l'estampe produite restitue insensiblement une perception nouvelle du modèle initial. Barthélémy Toguo s'inscrit dans cette tradition séculaire de l'estampe en interprétant les tampons véritables de l'administration. Et plus que le monde, il interprète une idée du monde. L'intérêt de

giant stamps in 2000 with *New World Climax*. For Toguo, it was a question of interpreting the stamps that had been made in his passport by customs authorities in various countries. In passing, it is interesting to note that the notion of interpretation is inherent in the history of printmaking. The medium has constantly relied on the interpretations of the world or rather the conversion of anything into a printed image, a painting, sculpture, architecture, decorative object or ornament, etc. Passing through the filter of the eye and the engraver's hand, and the possibilities of exploitation offered by the particular technique used (engraving, woodcut or etching), the resulting print imperceptibly produces a new perspective on the initial model. Barthélémy Toguo has become part of this age-old tradition of printmaking by interpreting genuine stamps made by the authorities. And more than the world itself, he interprets an idea of the world. What is interesting about this

l'œuvre, puis des cent soixante-quinze autres tampons qui suivront, réside dans le fait que l'artiste a révélé un sens du tampon qui ne nous est pas familier, nous qui n'avons pas fait l'expérience de l'administration des frontières tel que lui.

Pour cela, Barthélémy Toguo met sur la place publique la question suivante : pourquoi mon passeport de résident camerounais se remplit-il si rapidement comparé à celui de mes amis résidents de l'Union Européenne ? Cette question il se la pose en Allemagne, lors de ses études à la Kunstakademie de Düsseldrof. Que signifie ce tampon presque irréel *Transit sans arrêt*, apposé sur son passeport alors que de Grenoble à l'Allemagne, il doit traverser la Suisse ? Associer un état provisoire à une injonction fait naître un nouveau langage qui donne à voir le monde autrement.

work, and the 175 stamps that follow, lies in the fact that the artist has revealed a meaning in the stamp that is unfamiliar to us, given that we do not have the same experience of border authorities as he does.

For this reason, Toguo puts the following question forward for public scrutiny: "Why has my passport as a resident of Cameroon been filled up so quickly compared to that of my friends resident in the European Union?" He asked himself this question when he was in Germany studying at the Kunstakademie in Düsseldorf. What does the almost unreal stamp "transit without stopping," made in his passport when crossing Switzerland on route from Grenoble to Germany, mean? Linking a provisional status with an order gives rise to a new language that makes the world appear differently.

This stamp immediately transforms Toguo's car into an airport transit

Ce coup de tampon transforme immédiatement la voiture de Toguo en salle de transit d'aéroport : Interdit de s'arrêter – Interdit de sortir – Rejoignez l'autre frontière S.V.P. Puis son passeport s'enrichit, devenant le recueil informel d'un langage administratif éclaté, parfois neutre ou abscons, inquiétant ou évocateur. Toujours à sens multiple : *Annulé, Nationality, Visas, Police nationale, Ausländer* (étranger), *Behörde* (service public), *Aufenthalts* (de séjour), *Bewilligung* (autorisation)...

Barthélémy Toguo ressent violence et injustice dans le traitement de sa personne. Il ressent puis révèle combien frapper un document administratif à quelque chose d'irrévocable – aucune voix ne peut se faire entendre – et d'irréversible – aucun réexamen possible. C'est le geste implacable et déshumanisé qui frappe Toguo et son passeport. Quel esprit a inventé la mention *Transit sans arrêt* devenue, au moyen du tampon, parole d'État ? Est-ce un fonctionnaire ? Un comité ? En bout

lounge: Stopping Forbidden - Leaving Forbidden - Please proceed to the other border. His passport then became fuller; it became an informal collection of an administrative language that is explosive, sometimes neutral or fleeting, worrying or evocative. There is always a multiplicity of meaning: *Annulé* (Cancelled), *Nationality, Visas, Police Nationale, Ausländer* (Foreigner), *Behorde* (Public service), *Aufenthalts* (To Stay), *Bewilligung* (Authorisation)...

Toguo felt he had been treated violently and unjustly. He felt, and then revealed, the extent to which an administrative document can become something irrevocable – no voice can be heard – irreversible – with no possibility for reconsideration. It was this implacable and dehumanising action that struck Barthélémy Toguo and his passport. Who devised the description "transit without stopping", which has become, by means of the stamp, the word of the State? Was it a civil servant? A

de chaîne c'est un autre fonctionnaire qui applique la loi et frappe le tampon. Celui-ci, inutile de lui demander des explications. Celui qui exécute n'est jamais celui qui décide. Peu importe l'explication, seule compte la sanction. Ce mode de fonctionnement a l'âge des plus anciennes civilisations. Lorsqu'il est vécu pourtant, il semble toujours urgent de le dénoncer. Ce à quoi s'emploie Toguo. Il s'emploie par ailleurs à le détourner et à utiliser sa force. Une méthode si ancienne n'a plus à prouver son efficacité.

Ainsi, la force du tampon est devenue sa force de frappe personnelle. Pour porter cette expression militante, Toguo a choisi le tampon plutôt que la vidéo, le dessin ou la performance. L'estampe a l'avantage de résister au temps et de circuler facilement. Il charge fortement ses tampons d'une encre lithographique grasse, de manière à déposer une empreinte, presque une croûte, à la surface du papier. Il

committee? At the end of the chain, Toguo noticed that it is another civil servant who applies the law and affixes the stamp. It is useless to ask him for explanations. The person who carries something out is never the person who makes the decisions. Explanations are of little importance, only sanctions count. This way of functioning is as old as the oldest civilisations, although ever since it came into being, denouncing it has appeared supremely important. This is what Toguo is working for. He is also working to turn it on its head and to utilise its strength. Such an age-old method no longer has to prove its effectiveness.

So, the strength of the stamp has become his personal strike force. In order to bring this militant expression to bear, Toguo has chosen stamps over videos, drawings or performance art. The print has the advantage of withstanding time and circulating easily. He loads his stamps generously with thick lithographic ink, in a way that leaves a

PAUL RIPOCHE

y a là le désir de marquer son temps autant que le désir de laisser une trace pour les générations qui suivent. À titre d'exemple, le tampon *Marc Dutroux from Belgium* qui rappelle à nos mémoires ce fait divers insupportable. Toguo choisit de le fixer dans le bois et sur le papier pour dépasser le stade de l'information. Pour qu'il survive malgré la tentation du refoulement. À chaque tampon s'accompagne mentalement le choc lourd de la masse de bois s'abattant sur la feuille. Puis l'impossibilité du retour en arrière. Le choc marque le terme d'une période et l'ouverture d'une autre. Le passé n'est pas amendable.

Barthélémy Toguo n'est pas un artiste africain. Il n'est pas non plus un artiste français. Il ne revendique aucun qualificatif d'origine géographique derrière son identité d'artiste. Son parcours du Cameroun à la Côte d'Ivoire, de l'Afrique à l'Allemagne puis à la France, ses

mark, almost a crust, on the surface of the paper. It is as much about wanting to mark his time as about leaving a trace for generations to come. For example, the stamp *Marc Dutroux from Belgium* reminds us of this unbearable fact. Toguo chooses to fix it in wood and on paper in order to go beyond the information stage, ensuring it survives, despite the temptation to repress. Each stamp is mentally accompanied by the heavy impact of the wooden mass beating down on the sheet of paper. Then by the impossibility of turning back. The impact marks the end of one period and the beginning of another. The past cannot be amended.

Barthélémy Toguo is not an African artist. Nor is he a French artist. He does not lay claim to any geographical origin behind his artistic identity. His journey from Cameroon to the Ivory Coast, from Africa to Germany and then to France, and his multiple encounters across the world, have

multiples rencontres dans le monde ont forgé une personnalité qui prend en compte la pluriculturalité. Il est de quelque part, mais il crée partout. Son crédo, il l'a gravé dans le bois en 2012 et frappé sur une feuille : *We are all in exil*. Un air de 68 plane sur cette affirmation qui ramène vers le centre ceux qui sont à la marge.

Tout le travail de Toguo en matière de tampons repose sur ce dernier principe. La charge émotive qui l'a frappé lors de la lecture des journaux, lors d'un reportage télévisé ou radiophonique, crée une réflexion qu'il restitue en la traduisant en une nouvelle charge émotive adressée au monde. Des mots seuls se suffisent parfois à eux-mêmes. La force du mot *Dehors* résume l'humiliation et le rejet de l'autre. Les termes *Citoiyens, Droit de l'homme, Libre circulation, Liberté Égalité Fraternité*, sont des revendications fondamentales qu'il rappelle à la communauté universelle des hommes.

forged a personality that takes multi-culturality into account. He is from somewhere, but he creates everywhere. His belief, as he engraved into wood in 2013 and stamped on a sheet of paper, is that "we are all in exile." A feel of the 1968 student protests hovers over this assertion, which brings those who lie at the margins back towards the centre.

All of Barthélémy Toguo's work with stamps rests on this principle. The emotional charge that struck him while reading the newspapers, or while listening to a television or radio report, caused him to reflect and to interpret this reflection in a new emotional charge offered up to the world at large. Words alone are sometimes enough. The strength of the word *Dehors* (Outside) sums up humiliation and the rejection of the other. The terms *Citoyens* (Citizens), *Droit de l'Homme* (Right of Man), *Libre circulation* (Freedom of Movement*)* and *Liberté Égalité Fraternité* are fundamental claims that he calls to mind for the universal

PAUL RIPOCHE

Discrimination, Xénophobie, Mamadou, Barbarie, dénoncent la stigmatisation et sa conséquence. D'autres rappellent une histoire récente *Guantanamo Republic, Military zone Bagdad,* ou à peine plus ancienne *Congo belge, Code noir racisme, République française - Ministère des colonies.* Enfin, des messages tels que *Aids around the world condoms in Vatican, Who is the true terrorist ?, Génocide français,* sont de nature à provoquer le débat et démontrent que si Toguo se veut rassembleur et fraternel, il ne se veut pas consensuel. La parole qu'il engage est celle du combat d'idées. Dans *Dialogue sur la nature humaine*[1], Boris Cyrulnik parle de « partir à la découverte du monde mental de l'autre, de ses théories, de ses représentations et de ses émotions ». Sur cette base se construit l'empathie envers l'autre, seule capable de transformer le regard permettant de se projeter autrement dans le monde que nous habitons.

community of mankind. *Discrimination, Xénophobie, Mamadou* and *Barbarie* denounce stigmatisation and its consequences. Others recall recent history *Guantanamo Republic, Military Zone Bagdad,* or barely less recent *Congo Belge* (Belgian Congo), *Code Noir Racisme* (Black Code Racism), *République Française Ministère des Colonies.* Finally, messages such as *Aids Around the World Condoms in Vatican, Who is the True Terrorist?* and *Génocide Français* are the kind that provoke debate, and show that if Toguo sees himself as a fraternal unifier, he does not see himself as consensual. The language he assumes is that of a war of ideas. In *Dialogue sur la Nature Humaine*[1], Boris Cyrulnik talks of "starting with a discovery of the mental world of the other, of his theories, representations and emotions." It is on this base that empathy towards the other is built, the only way to transform the gaze by allowing it to be projected in another way into the world that we inhabit.

La notion de frontière, donc d'appartenance, est prégnante dans le travail de Toguo. La question de l'immigration et de la liberté de circulation est centrale. Les tampons *Apatride, Exilé, Border do not cross, Europe Schengen, Lampedusa Sangatte Canaria, Retenus Refoulés, Stop, Non !, Frontière*... sont autant de termes qui évoquent la limite. Cependant, l'engagement politique de l'artiste ne vise pas à démontrer qu'il faut abattre les frontières des nations. Il vise plutôt à combattre l'idée que les frontières se transforment en murs séparant les peuples, rejoignant en cela de façon inattendue la pensée de Régis Debray dans son *Eloge des frontières*[2]. Il vise surtout à abolir les murs les plus puissants, ceux que l'on érige dans les esprits, rejoignant en cela Edgar Morin qui soutient l'idée que nous devons tendre vers une communauté d'hommes, de terriens. Morin forme le vœu de « mettre le mot *patrie* sur notre terre »[3]. Le tampon *Habiter la terre*

The notion of borders, therefore of belonging, is pervasive in Barthélémy Toguo's work. The question of immigration and freedom of movement is central. The stamps *Apatride* (Stateless), *Exilé, Border Do Not Cross, Europe Schengen, Lampedusa Sangatte Canaria, Retenus Refoulés* (Detained, Expelled), *Stop, Non!* and *Frontière* are also terms that suggest limits. However, Toguo's political commitment does not aim to demonstrate that national borders should be broken down. It aims rather to fight the idea that borders are transformed into walls that separate peoples, agreeing unexpectedly with the thoughts of Régis Debray in his *Eloge des Frontières*.[2] It aims in particular to abolish the most powerful walls, those that are erected in our minds, thus agreeing with Edgar Morin, who supports the idea that we should move towards a community of mankind, of earth dwellers. Morin shapes the wish to "use the word *homeland* for our earth".[3] The stamp *Habiter la Terre*

PAUL RIPOCHE

pourrait être le pendant à cette formule. « Si l'on veut que la complexité existe sur le plan humain, avec le minimum de coercition, on ne peut s'appuyer que sur le sentiment de solidarité et de communauté en chacun de ses membres. Sans cela c'est la destruction ».[4]

L'art c'est l'art de la rencontre, le remède contre les théories claniques, le lieu du développement de la pensée. Tel est l'art de Barthélémy Toguo. Pris entre les slogans de Mai 68 et le fondateur *Indignez-vous* de Stephane Hessel, Barthélémy Toguo est d'une génération et d'une origine géographique pour qui rien n'est acquis, pour qui l'avenir est une conquête de chaque instant.

1 Boris Cyrulnik, Edgar Morin, *Dialogue sur la Nature Humaine*, L'Aube, 2010.
2 Régis Debray, *Eloge des Frontières*, Gallimard, 2010.

3 Cyrulnik, Morin, *op cit.*, p. 70.
4 *Ibid.*, p. 55.

(Inhabit the Earth) could be the counterpart to this formula. "If we want complexity to exist on a human level, with the minimum of coercion, we can only rely on the feeling of solidarity and community in each of its members. Without this, we will be destroyed."[4]

Art is the art of meeting, a remedy against clannish theories, a place for thought to develop. This is the art of Barthélémy Toguo. Caught between the slogans of May 1968 and the fundamental essay *Indignez-Vous!* (Time for Outrage!), by Stéphane Hessel, Barthélémy Toguo is from a generation and geographical origin where nothing is taken for granted, and where the future is the conquering of every moment.

1 Boris Cyrulnik, Edgar Morin, *Dialogue sur la Nature Humaine*, L'Aube, 2010.
2 Régis Debray, *Eloge des Frontières*,

Gallimard, 2010.
3 Cyrulnik, Morin, *op cit.*, p. 70.
4 *Ibid.*, p. 55.

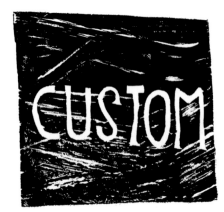

CUSTOM

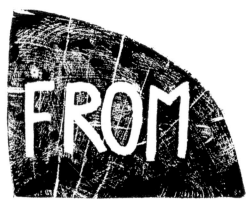

FROM

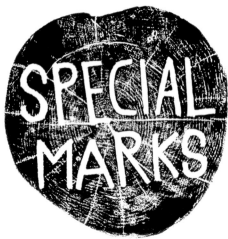

SPECIAL MARKS

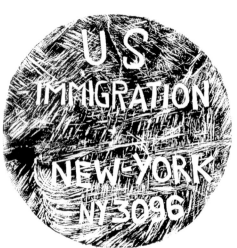

U S IMMIGRATION

NEW YORK NY 3096

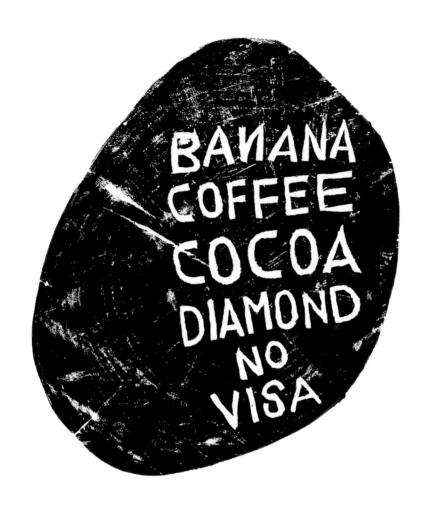

BANANA
COFFEE
COCOA
DIAMOND
NO
VISA

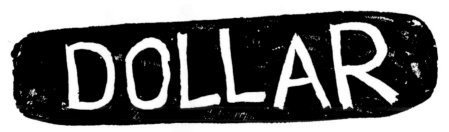

DOLLAR

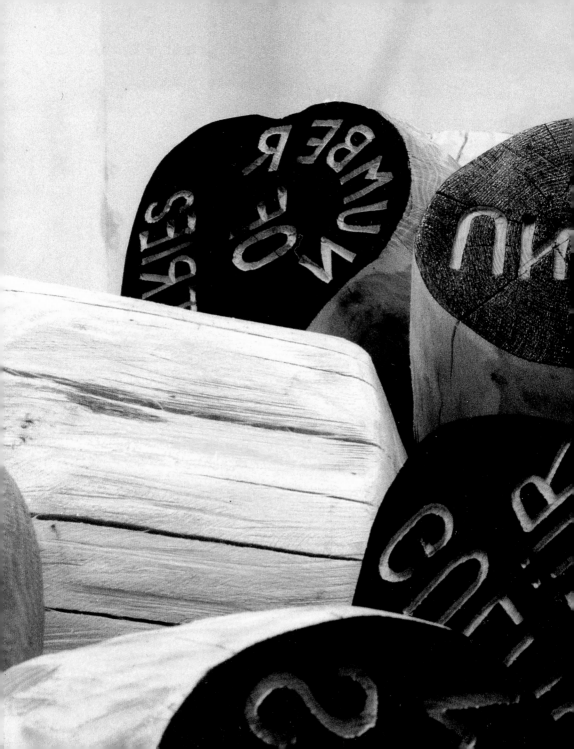

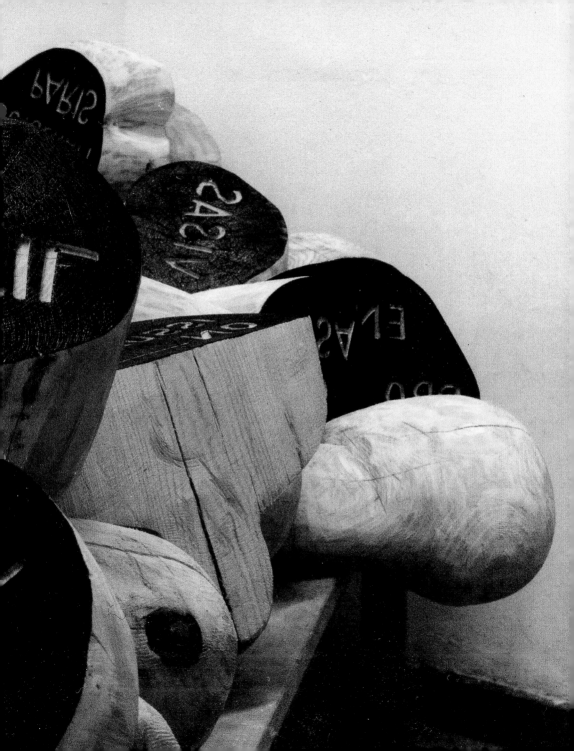

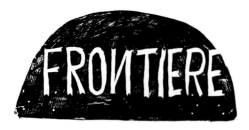

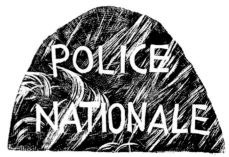

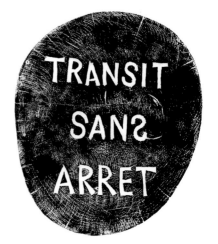

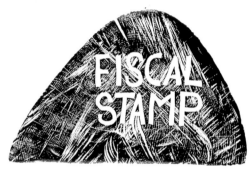

FISCAL STAMP

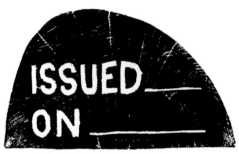

ISSUED ON _____

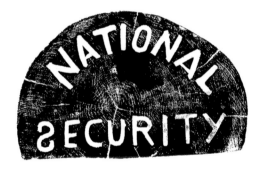

NATIONAL SECURITY

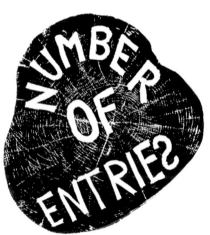

NUMBER OF ENTRIES

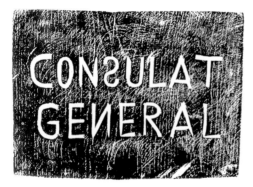

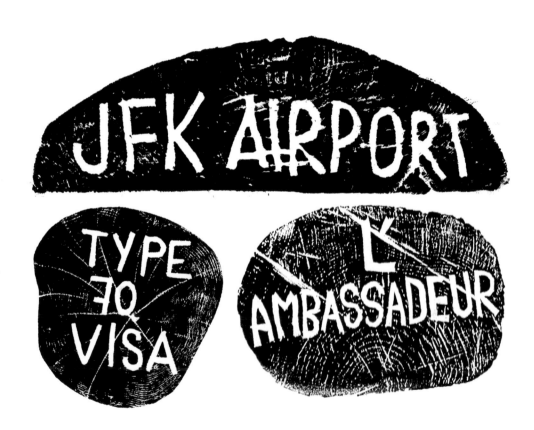

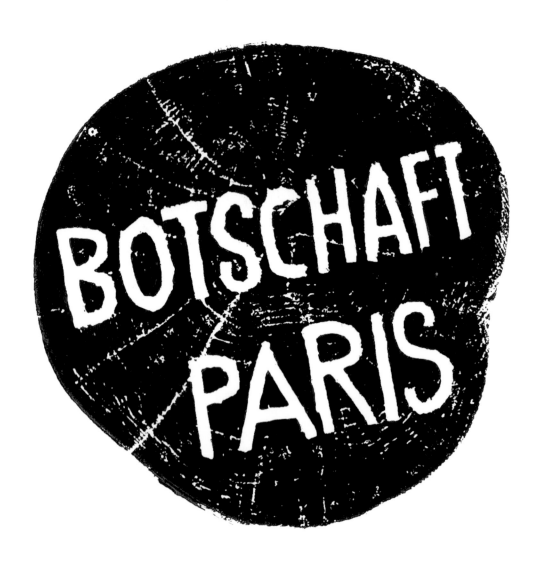

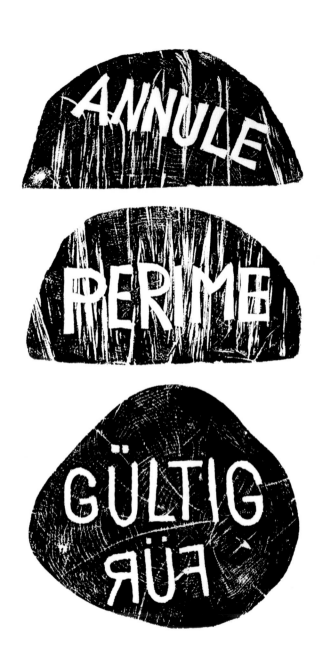

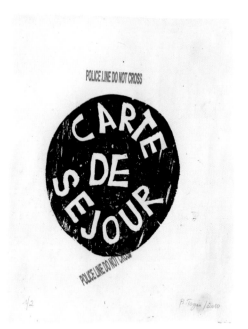

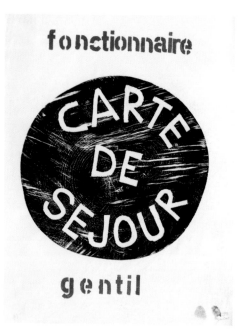

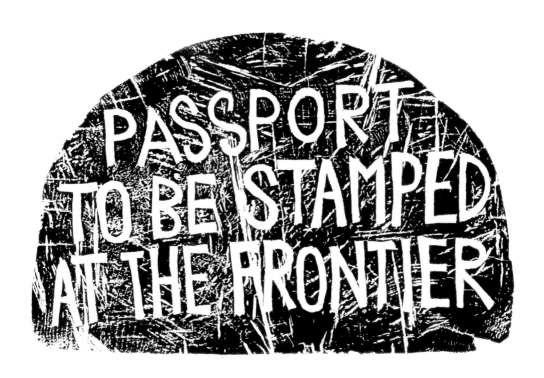

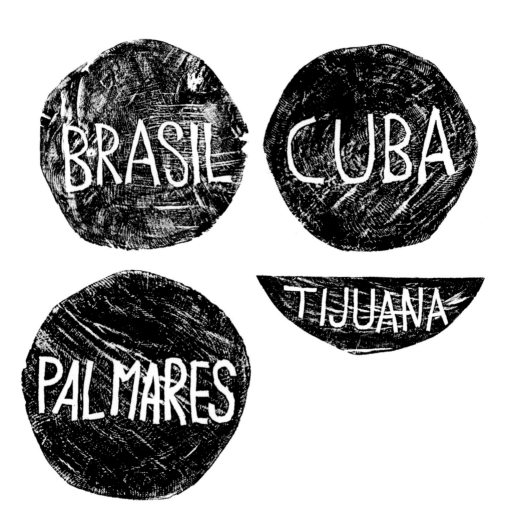

ALBANIA

BUTAN NATION

CONGO

KAMPALA UGANDA

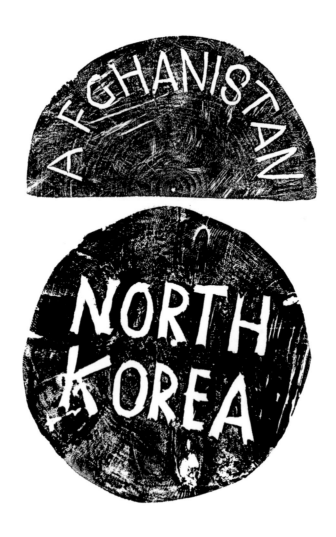

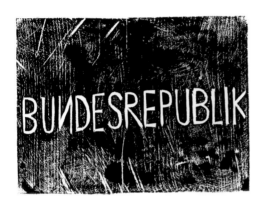

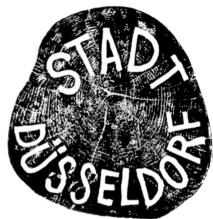

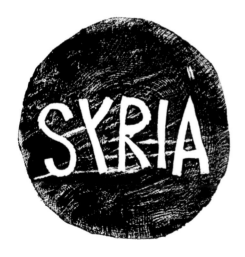

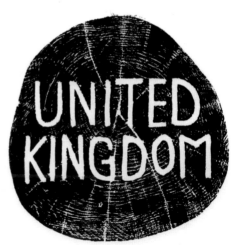

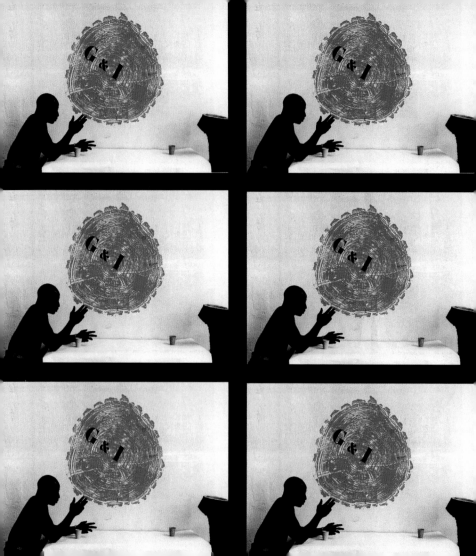

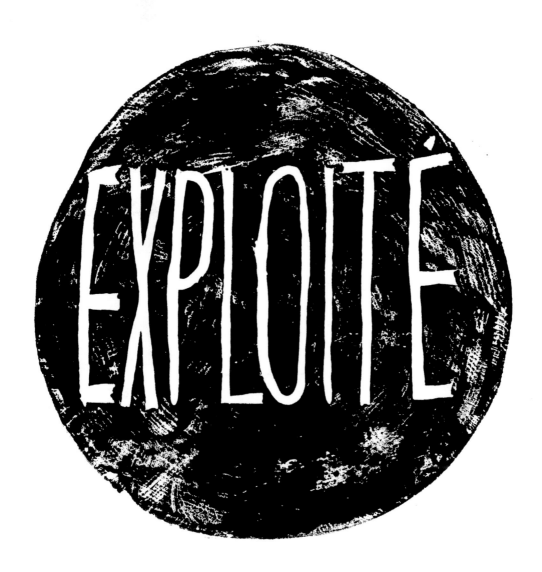

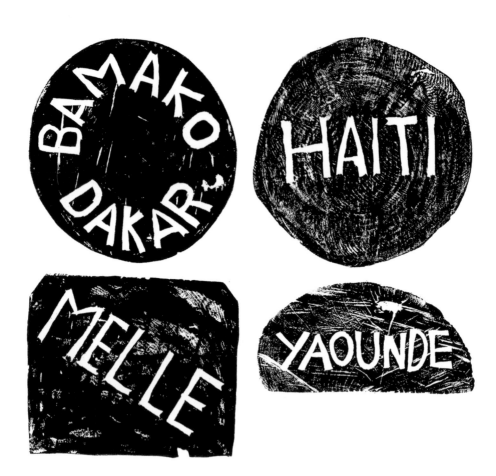

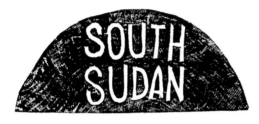

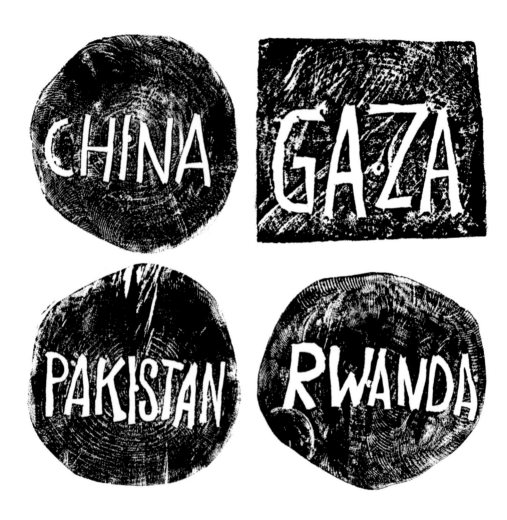

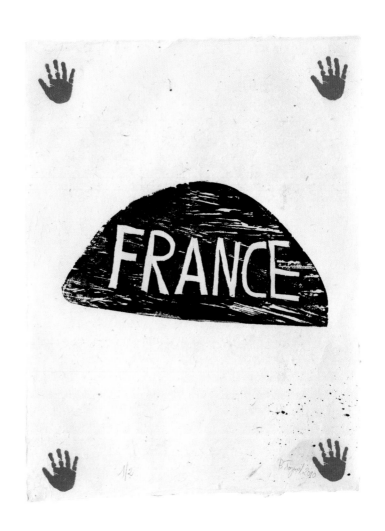

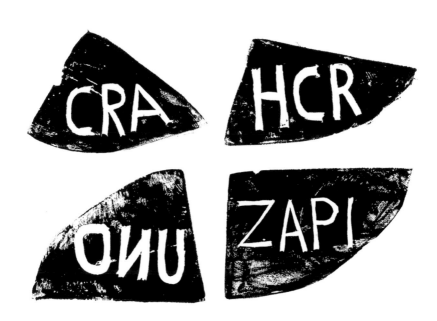

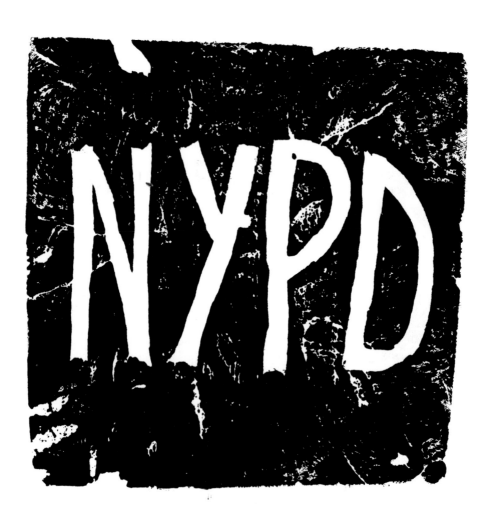

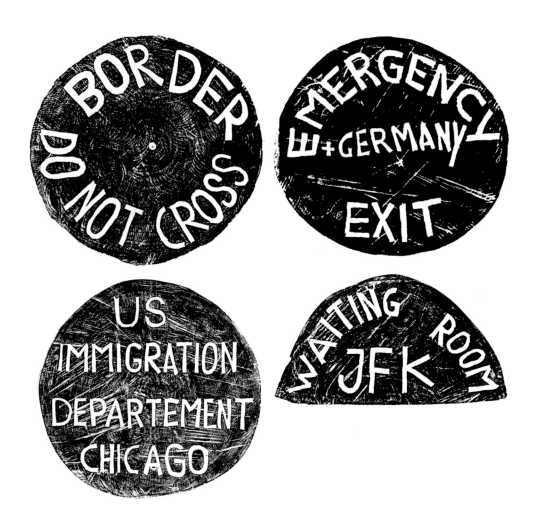

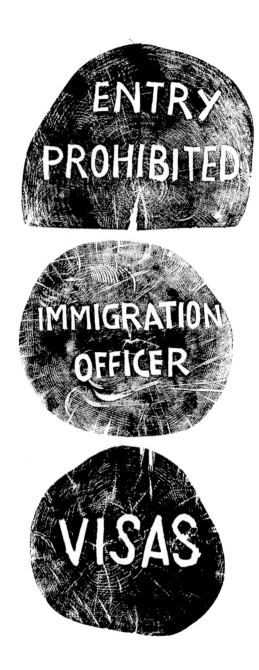

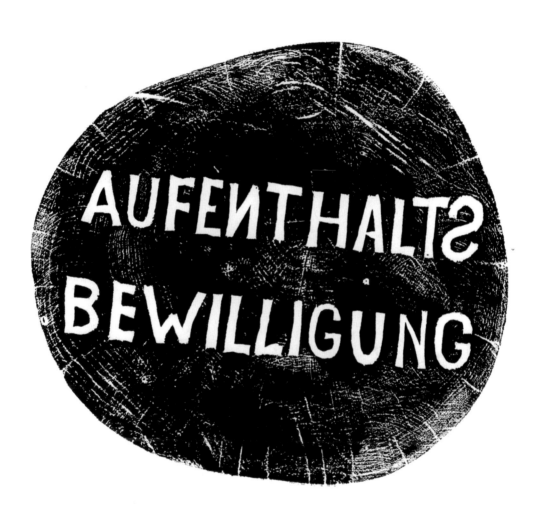

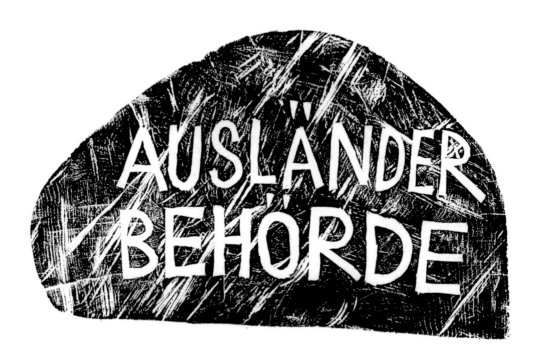

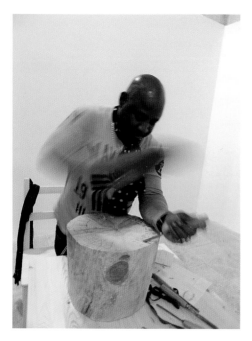

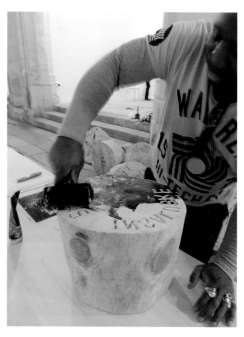

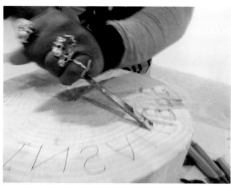

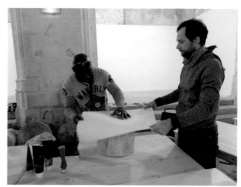

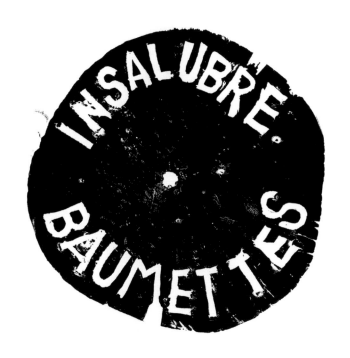

CLANDESTINO

FRANCE 2010
EXIL DES ROMS
VICHY?

ILLEGAL

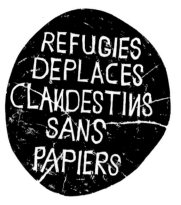

REFUGIES
DEPLACES
CLANDESTINS
SANS
PAPIERS

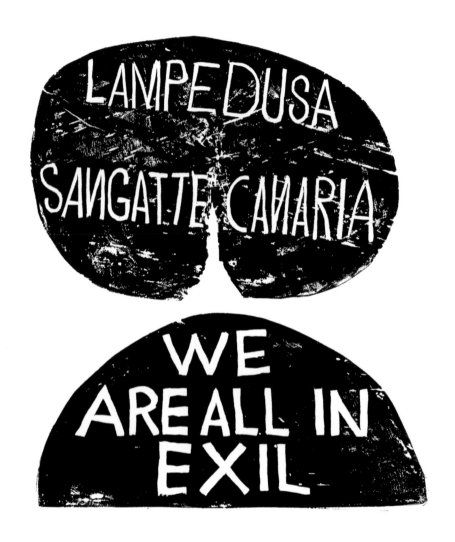

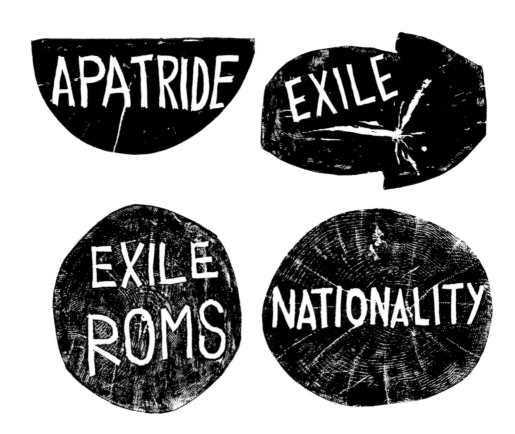

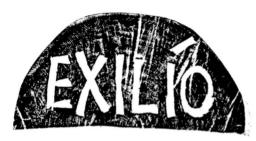

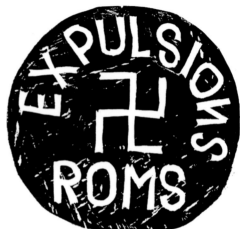

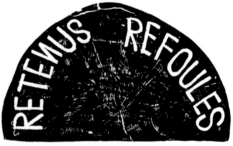

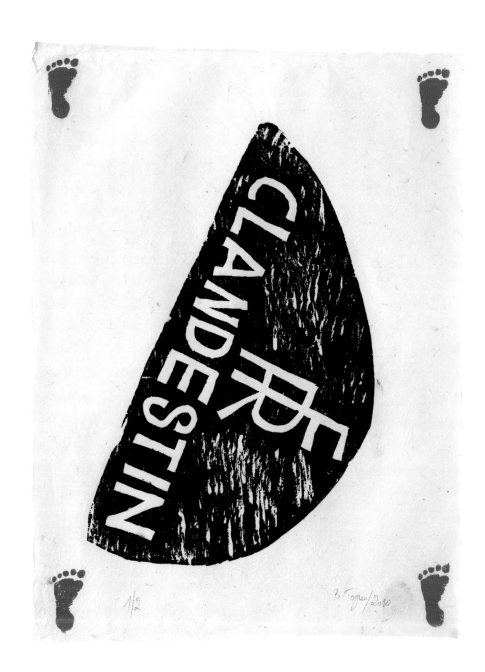

1/2 B Togno/2010

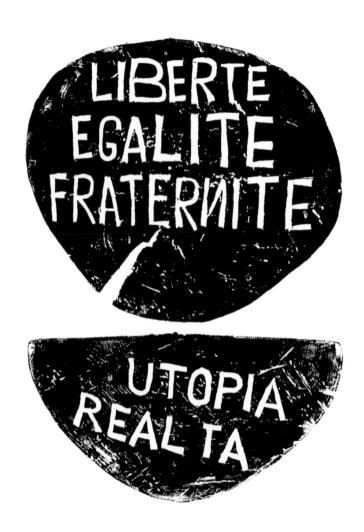

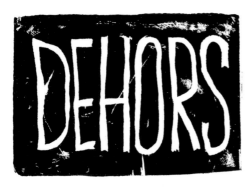

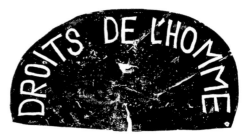

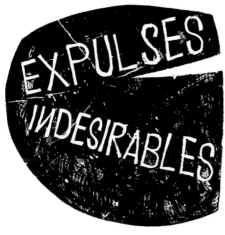

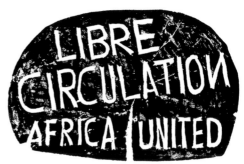

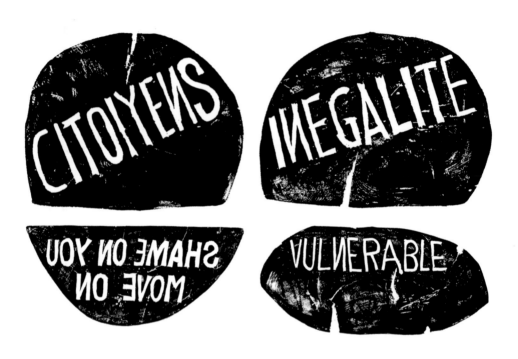

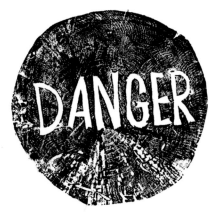

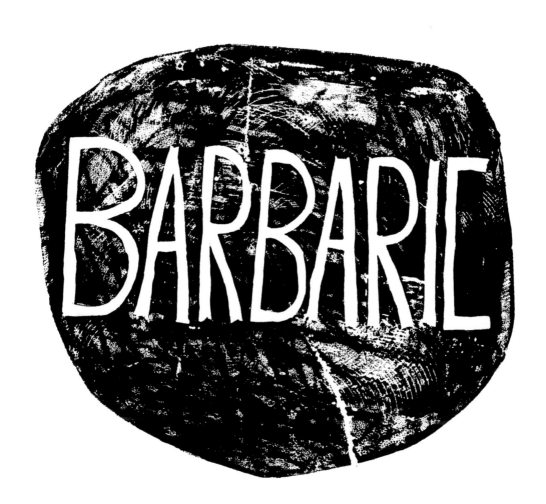

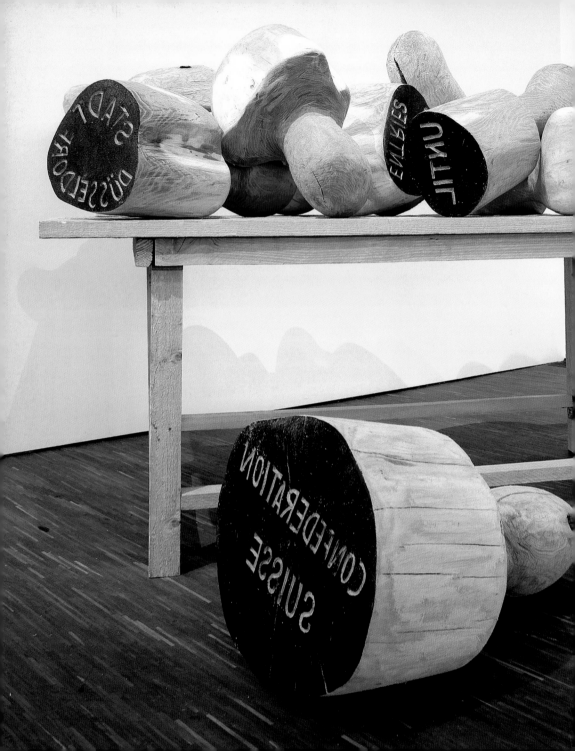

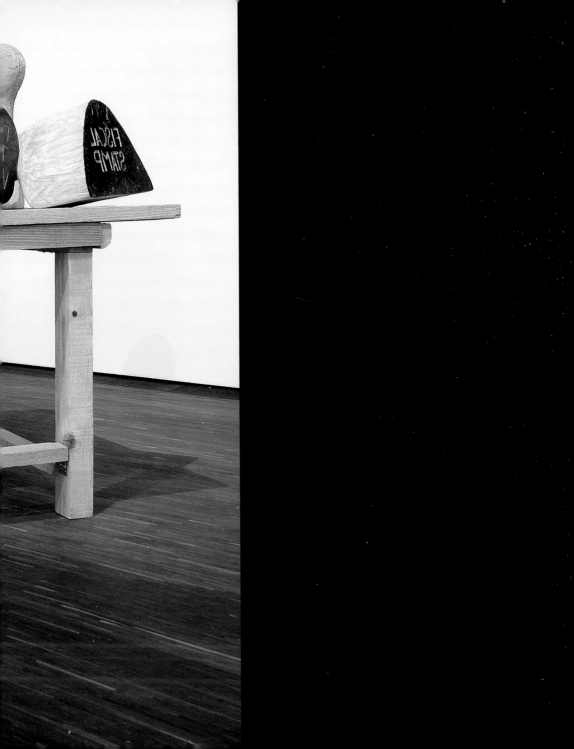

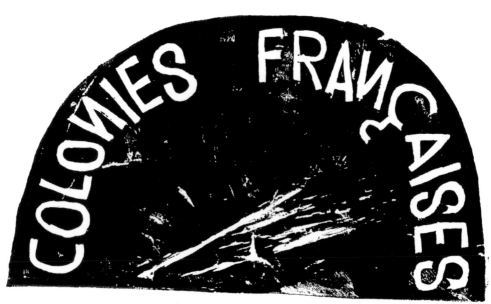

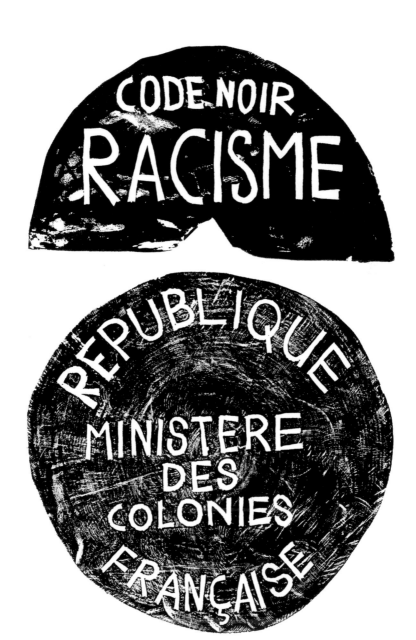

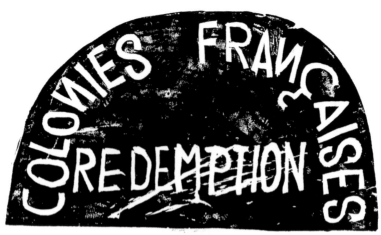

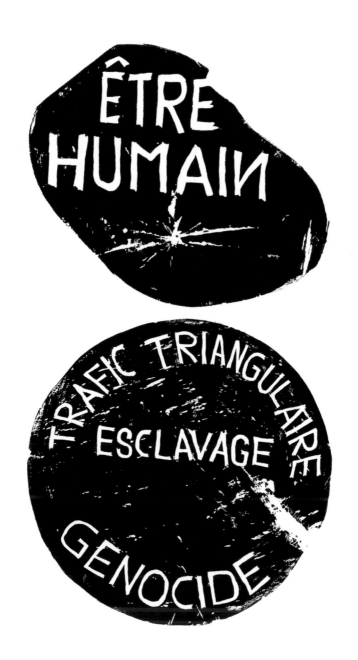

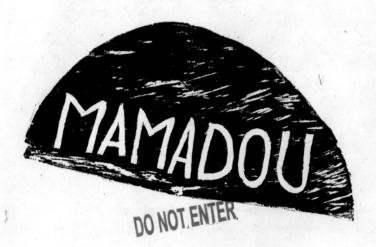

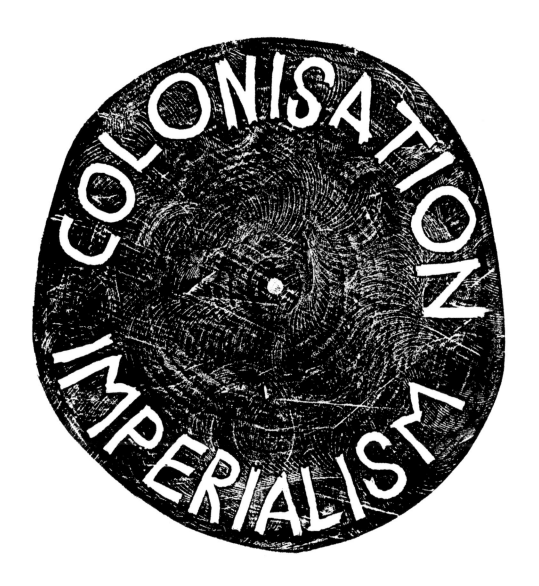

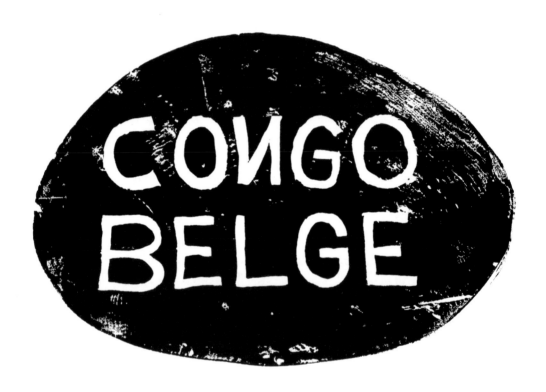

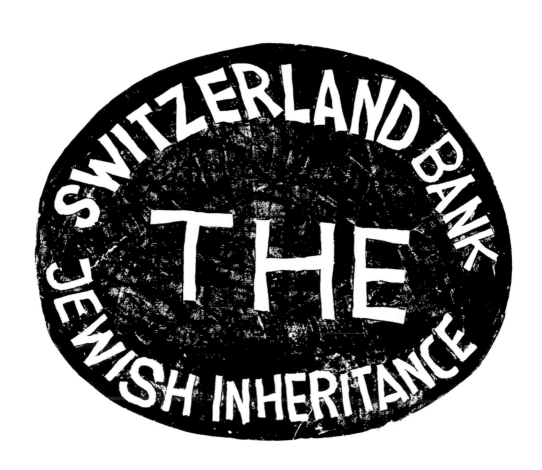

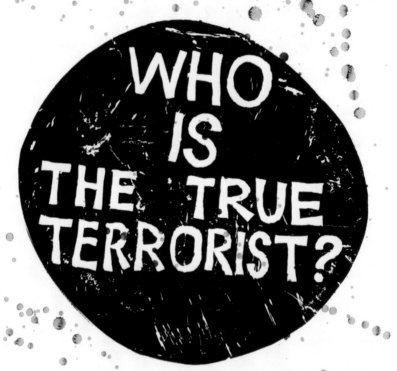

POLICE LINE DO NOT CROSS

WHO
IS
THE TRUE
TERRORIST?

POLICE LINE DO NOT CROSS

4/10

B. Togno 2001

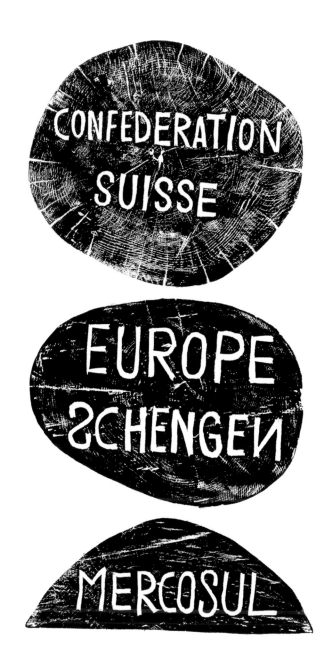

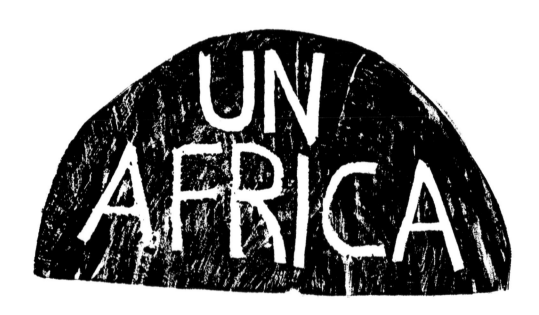

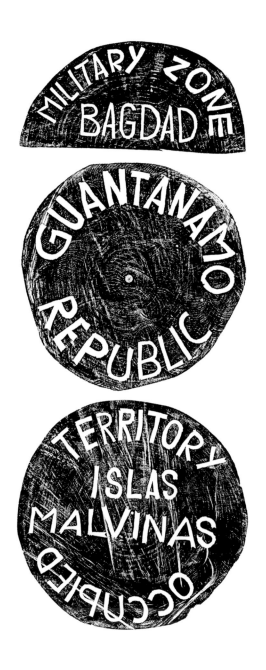

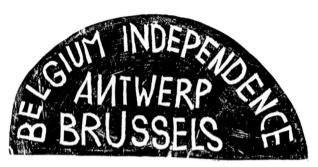

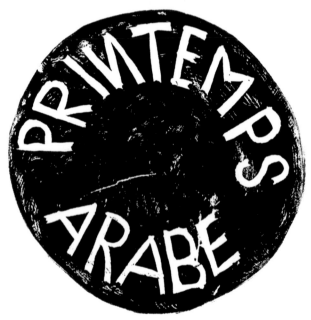

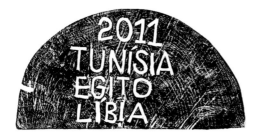

2011
TUNÍSIA
EGITO
LÍBIA

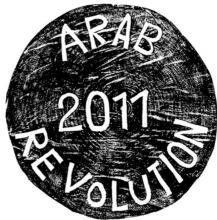

ARAB
2011
REVOLUTION

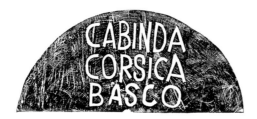

CABINDA
CORSICA
BASCO

CHIAPAS

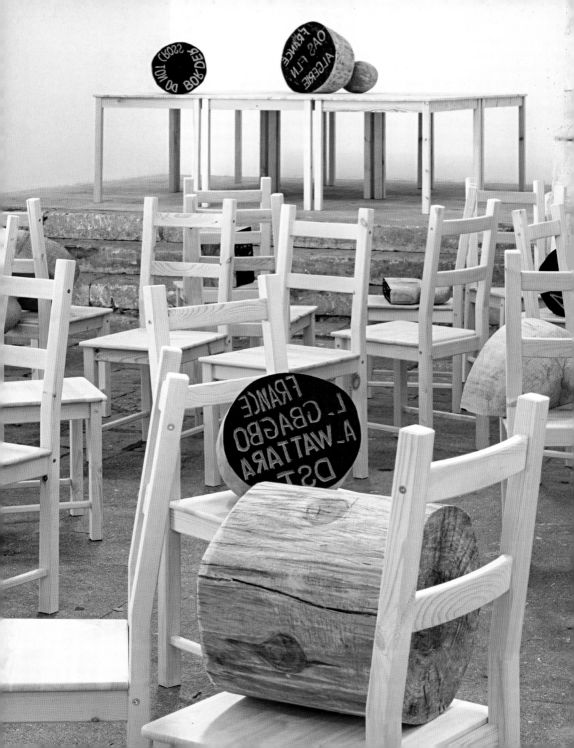

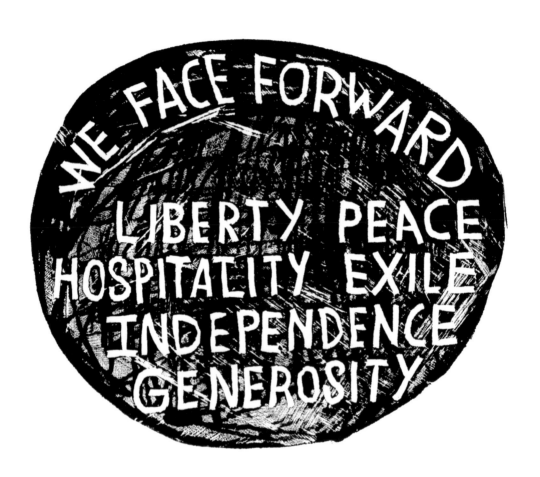

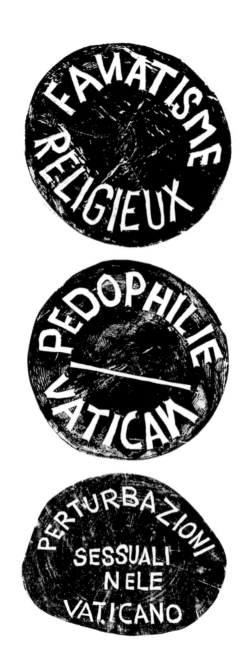

DONNA LIBERATA
UOMO LIBERATO

HOMBRE
MUJER

TOP MODEL
PRECARIA

LA MUTANDINA
DELLA TOP MODEL
A
MILANO

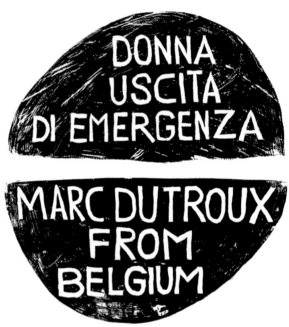

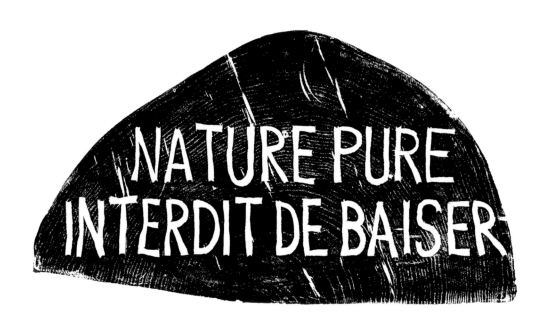

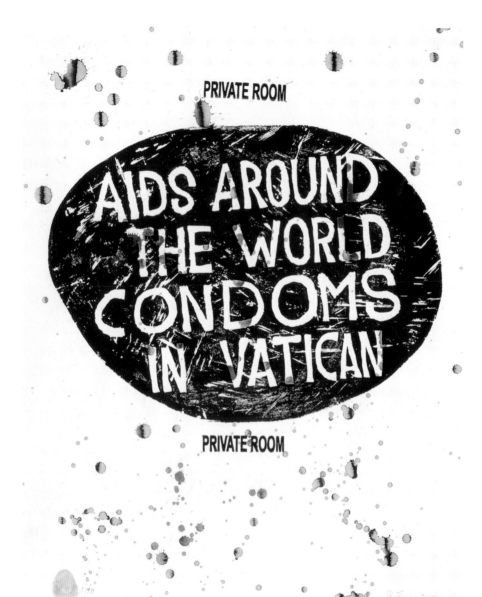

PRIVATE ROOM

AIDS AROUND THE WORLD CONDOMS IN VATICAN

PRIVATE ROOM

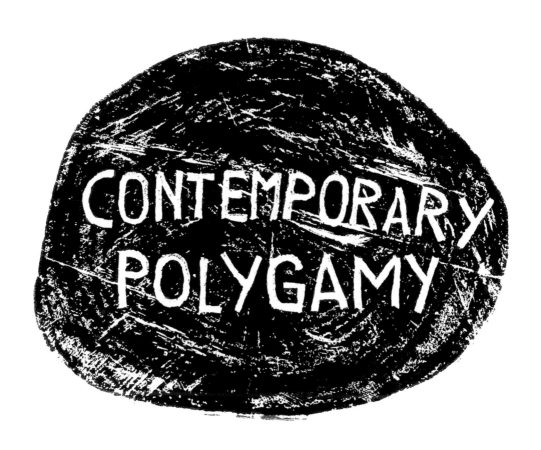

CONTEMPORARY POLYGAMY

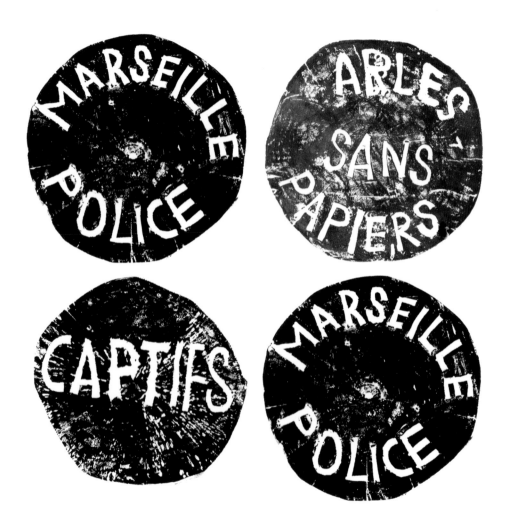

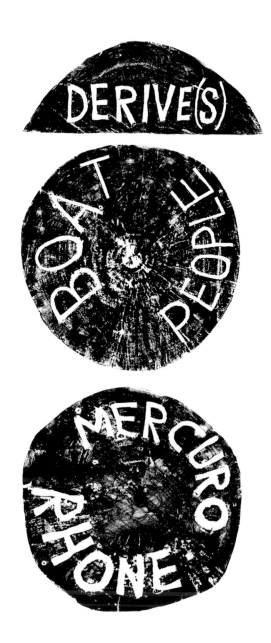

DERIVE(S)

BOAT PEOPLE

MERCURO RHONE

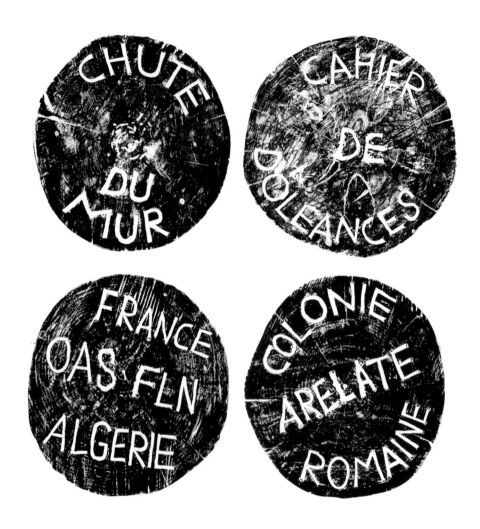

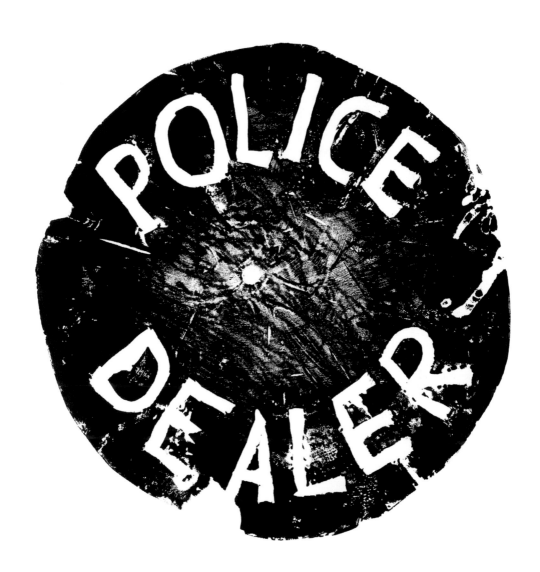

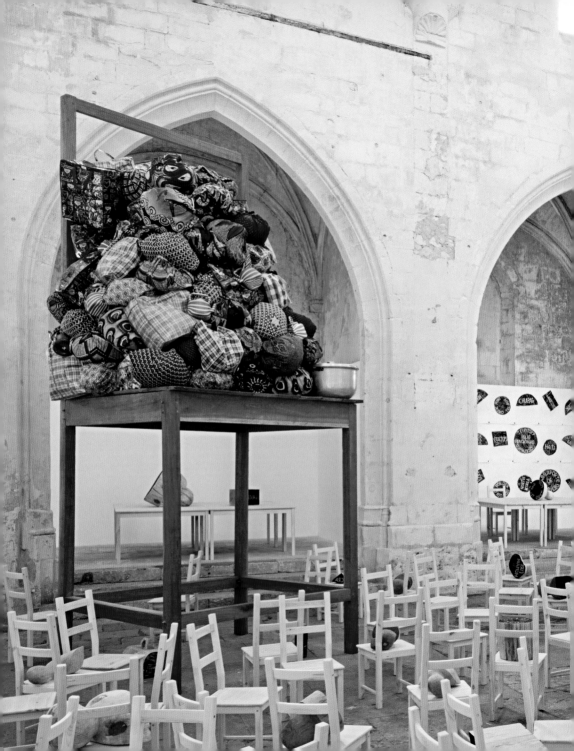

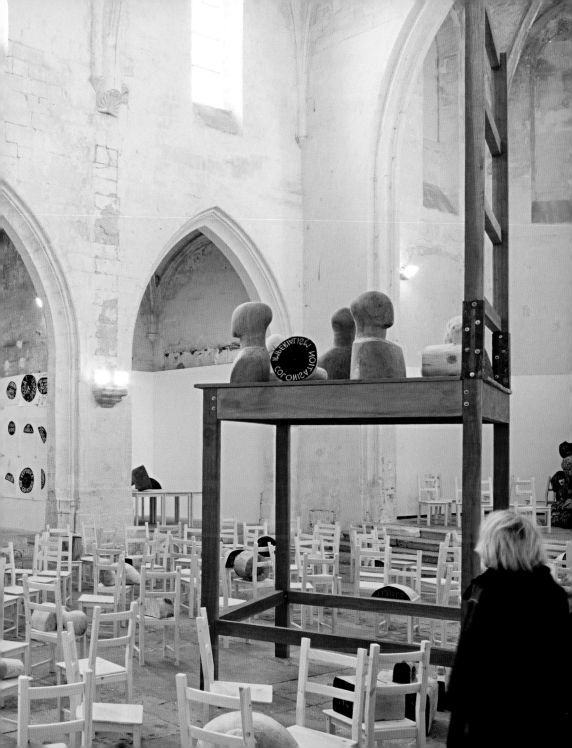

JOSÉ ROCA

Directeur artistique de Philagrafika 2010 /
Art Director of Philagrafika 2010

BARTHELEMY TOGUO: INTERVIEW

Qualifier Barthélémy Toguo d'artiste pluridisciplinaire serait un euphémisme, puisqu'il ne réalise pas uniquement peintures, dessins, sculptures, photographies, performances et installations, mais les mêle souvent au sein d'une seule et même œuvre, dans laquelle le public est plongé.

Toguo est originaire du Cameroun où il a grandi. Il a fait ses études en Europe et a vécu à plusieurs reprises en Allemagne et en France, où il s'est finalement installé. Il a exposé dans le monde entier, notamment à la Triennale de Canton en Chine (2008), à la Biennale de Thessalonique en Grèce (2007), à la Biennale de Séville (BIACS) en Espagne (2006), à la Biennale de Busan en Corée (2002) et à la Biennale de Dakar au Sénégal (1998). Il a participé également à la célèbre exposition itinérante *Africa Remix*.

Toguo a toujours été un artiste engagé ; le seul à refuser de participer au pavillon africain lors de la Biennale de Venise en 2007, en raison

To say that Barthélemy Toguo is a multi-media artist might be an understatement, since Toguo not only works in painting, drawing, sculpture, photography, performance and installations, but he often mixes them in a single work in which the viewer is immersed.

Born and raised in Cameroon, Toguo moved to Europe to study and ended up living for extended periods in Germany and France, where he ultimately settled. He has exhibited extensively, including the Guangzhou Triennial, China (2008), the Tessaloniki Biennale, Greece (2007), the Seville Biennial (BIACS), Spain (2006), the Busan Biennial, Korea (2002) and the Dakar Biennial, Senegal (1998), among many others. He was also part of the celebrated traveling exhibition *Africa Remix.*

Toguo has always been socially and politically engaged; he was

du financement douteux de la collection Sindika Dokolo : « Ce qui me guide, c'est l'envie constante de progresser sur le plan esthétique ainsi que sur le plan éthique ; voilà ce qui me distingue et structure mon approche globale ». Ces dernières années, Toguo a travaillé en résidence dans sa ville natale de Bandjoun, sur un projet dont l'inauguration est prévue fin 2009.

JR : Pour votre installation *The New World Climax*, vous avez réalisé des tampons géants en bois ressemblant à ceux qui sont imprimés sur votre passeport. Pouvez-vous nous en dire plus sur ce projet ?
BT : Vers la fin des années 1990, je me suis aperçu que toutes les pages de mon passeport étaient entièrement recouvertes de multiples coups de tampons, ce qui pouvait être lu comme un roman gravé illustrant les difficultés que j'avais rencontrées pour obtenir un visa, ou pour franchir

The New World Climax, 2000, installation avec tampons en bois, table et empreintes

The New World Climax, 2000, installation with wooden seals, table, prints

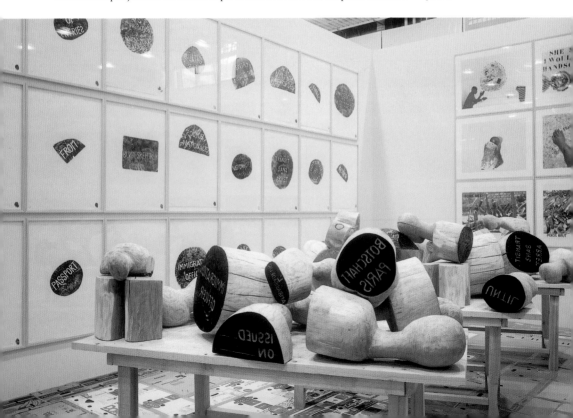

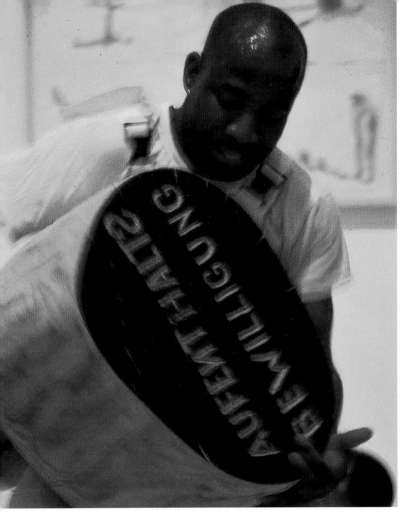

Toguo en train de
réaliser la performance
The New World Climax,
2001

Toguo performing
The New World Climax,
2001

the only artist that declined participation in the 2007 African pavi-
lion in Venice, on the grounds of the questionable sources of the
money behind the Sindika Dokolo Collection: "What guides me
is a constantly evolving aesthetic but also a sense of ethics, which
makes a difference, and structures my entire approach." In the last
years Toguo has been working on a residency project in his native
Bandjoun, scheduled to open by the end of 2009.

les frontières entre les pays. À cette époque, la peur de l'étranger, de l'immigrant, commençait à monter en Europe, ce qui conduisit à fermer les frontières et à promulguer de nouvelles lois sur l'immigration ; bref, c'était l'obsession de la menace des *envahisseurs*. Afin d'illustrer les difficultés que j'avais connues dans les ambassades, les aéroports et les douanes, j'ai décidé de créer *The New World Climax* (2000) : j'ai transformé les tampons qui se trouvaient dans mon passeport en tampons encreurs géants, faits de bois lourd et massif. J'ai choisi le médium de la sculpture car je le trouvais approprié pour une première approche de ces sujets. En effet, le poids, la masse, le volume et la matière illustraient le lourd fardeau de cette obsession.

Pour la première présentation publique de ce travail de sculpture à la Maison des Cultures du Monde à Berlin en 2011, j'ai ajouté une performance dans laquelle je rendais hommage aux travailleurs immigrés,

J R : For your installation *The New World Climax* you made oversized wooden seals that resembled the ones stamped on your passport. Can you talk more about this project?

B T : Sometime by the end of the nineties I realized that my passport was completely covered with multiple stamps on every single page, which could be read like an engraved novel-illustrating the difficulties that I encountered in order to obtain a visa, or to cross borders between countries. At that time there was in Europe the beginning of the fear of the stranger, the immigrant, which led to the closure of frontiers and the promulgation of new immigration laws; in short, an obsession with the impending danger of "invaders". In order to illustrate the difficulties I experienced in embassies, airports and border posts, I decided to create *The New World Climax* (2000), for which I turned the stamps that I had in my passport into gigantic "rubber

ceux qui bâtissent des nations entières avec leur travail physique. Vêtu des habits classiques d'un ouvrier, accompagné par un enregistrement de Lambarena, *Bach To Africa,* je soulevais avec difficulté ces lourds tampons du sol puis les posais sur une grande table, ce qui provoquait un bruit assourdissant. Ensuite, je les tamponnais directement sur du papier, comme un coup de tampon sur un passeport. Ce travail n'est pas le résultat d'une histoire scénarisée, mais évolue plutôt au hasard, comme les images d'un jeu de cartes en développement permanent. Les questions en jeu sont interprétées à travers des formes sculptées (les tampons), utilisées ensuite pour prendre en dérision les démarches administratives, de façon à restituer une trace qui donne un statut d'objet unique aux documents obtenus. *The New World Climax* fait se côtoyer ces trois disciplines artistiques : la sculpture, la performance et la gravure.

seals" in heavy, massive wood. I chose sculpture as a medium because I found it appropriate for a first approach to these issues, since the weight, mass, volume and matter illustrated the heavy burden of this obsession.

With the first public presentation of this sculptural work at the House of the Cultures of the World in Berlin in 2001, I included a performance in which I paid homage to immigrant workers, those who build entire nations with their physical work. Clad in typical worker's clothes, with a tape that played the music of Lambarena, "Bach To Africa", on my back, I lifted those heavy stamps from the floor with difficulty and then placed them on a large table, causing an enormous noise. Then I made impressions with the stamps directly on paper, a stamp on a passport. This work does not result from a scripted narrative, but rather evolves randomly, like the images of

JR : Quelques-unes de ces gravures ressemblent à des empreintes digitales, ce qui est saisissant car ces dernières années, au-delà des tampons, on est obligé de laisser une empreinte de tous les doigts pour entrer dans de nombreux pays, comme aux États-Unis. Était-ce une coïncidence ?

BT : En tant qu'immigrant, surtout après la chute du mur de Berlin, j'ai réalisé combien le désir de partir, de voyager et de découvrir, est profond en chacun. L'exil est une notion inhérente à la condition humaine, indépendamment de notre culture et de notre couleur de peau ; et encore plus depuis le siècle dernier car la technologie l'a facilité.

Les hommes et les femmes sont toujours des exilés potentiels, poussés par le désir ardent de voyager, ce qui fait d'eux des *réfugiés*. Nous allons d'un endroit à l'autre par différents moyens, en emportant avec nous notre culture qui va à l'encontre de l'autre. Bien sûr, cette rencontre peut être belle ou difficile. Les voyages s'enchaînent sous l'effet du

an ever-expanding card game. The issues at play are interpreted as sculptural forms (the stamps), which are then used as a parody of the administrative gesture to render a trace, giving the status of the unique object to the resulting documents. *The New World Climax* encompasses these three artistic disciplines, sculpture, performance and printmaking.

JR : Some of these prints look like fingerprints, which is striking because in recent years beyond the stamps, you are required to leave an imprint of all your fingers when entering many countries like the U.S. Was this a coincidence?

BT : As an immigrant, especially after the fall of the Berlin Wall, I have realized how deep is the desire to leave, to travel, and discover. Exile is a notion inherent to the human condition regardless of race and cultural provenance, and even more so in the last century

rythme haletant de notre société. Nous sommes constamment en mouvement. Ainsi, cette notion de voyage et de transit est plus que jamais actuelle, et prend différentes formes au fil de l'évolution de la société. Parallèlement, voyager devient de plus en plus difficile car les administrations du monde entier mettent en place de nouvelles mesures et des lois pour freiner les flux migratoires ; obtenir un visa et traverser une frontière devient de plus en plus complexe. Ayant vécu moi-même ces difficultés puisque je voyage beaucoup, j'ai vu rapidement que le pire allait venir avec la remise en question des droits individuels à travers les passeports biométriques. J'ai pu voir que des pays puissants mettaient en place un nouveau type de passeport, que d'autres pays seraient censés suivre. Tous les êtres humains allaient devoir laisser leurs empreintes digitales, une photographie de l'iris de leurs yeux, ou une empreinte de la forme de leurs visages... et même un prélèvement sanguin pour

since technology has made it easier. Men and women are always potential exiles, driven by the urge to travel, which makes them "displaced beings". We go from one place to another by different means, carrying our culture and encountering the other. Of course, this encounter can be beautiful or difficult. Travels are enchained by the brakeless rhythm of our society. We are constantly in movement. So, more than ever, this notion of traveling, of being in transit is current, under different forms as society evolves. By the same token, travel is increasingly difficult as administrations everywhere put in place new measures and laws to halt migratory flux; getting a visa and going through a border become increasingly difficult. Having experienced myself these difficulties since I travel so much, I saw early on that the worst was about to come in relation to individual rights, put into question by biometric passports. I could see that powerful

obtenir une information sur leur ADN. Vous voyez combien voyager devient une tout autre histoire... Bref, ce n'était pas une coïncidence, je pouvais le voir venir, vous pouviez le voir partout à travers la nervosité et l'arrogance des équipes administratives, avec leur manque de sympathie et de politesse. Le comble, ça a été le 11 septembre 2001, qui allait faire basculer la logique conventionnelle et créer de nouveaux codes de *logique illogique*.

JR : Votre travail *Heart Beat* consiste en un mur de journaux dont le texte a été recouvert d'encre noire, ne laissant que les images pour transmettre les récits. Votre but était-il de fournir une approche plus intuitive, moins narrative, de la manière dont nous est présentée l'information ?

BT : Après avoir achevé mon projet *Conversation with Frau Schenkenberg* (1995), réalisé avec le soutien d'un journal berlinois, j'ai

countries were putting together a new type of passport, which other countries would be expected to follow. Every human being would have to leave their fingerprints, a photo of the iris of their eyes, or an imprint of the shape of their face... even a blood sample in order to have their ADN information. You see how to travel becomes another story... In short, it was not a coincidence, I could see it coming, you could see it in the nervousness and arrogance of administrative staff everywhere, with their lack of sympathy and courtesy. The last straw was September 11, 2001, which would topple conventional logic and create new codes of "illogical logics."

JR : Your work *Heart Beat* consists of a wall of newspapers whose text has been blocked with black ink, leaving only the images to provide the narratives. Were you interested in providing a more intuitive, less narrative approach to the way information is presented?

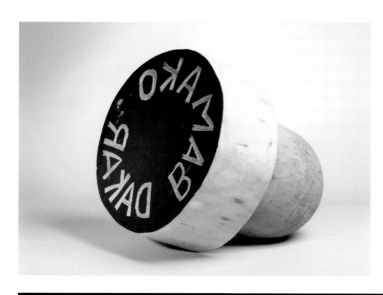

Bamako Dakar, 2011,
bois sculpté

Bamako Dakar, 2011,
cut wood

Vue de Bandjoun
Station, Bandjoun,
Cameroun

View of Bandjoun
Station, Bandjoun,
Cameroon

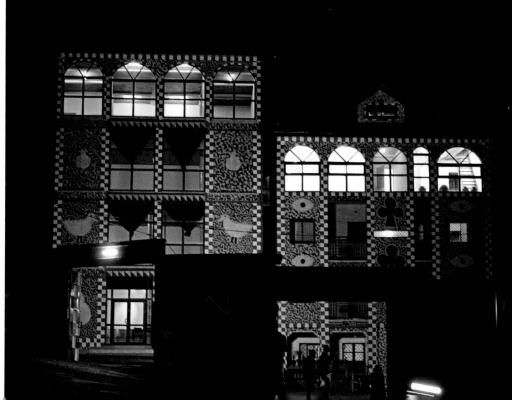

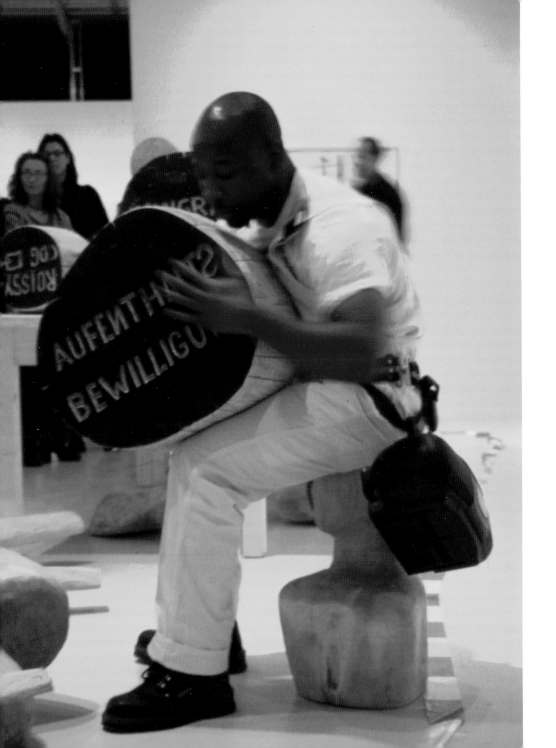

compris la place de l'image et son importance au sein d'un journal. Mais pendant plus d'une décennie, j'avais vu à quel point l'information est manipulée dans les médias ; et on peut faire remonter cela à la Seconde Guerre mondiale et la guerre froide. Pour moi, l'information est essentielle : je suis tout le temps connecté sur internet et j'écoute la radio toute la journée dans mon atelier. J'adore les gros titres des journaux, et j'aime les comparer selon l'orientation politique des médias. Pour moi, c'est une sorte de pulsion vitale, j'ai besoin d'être au courant de ce qui se passe dans le monde entier.

Cette overdose d'information, de *scoops* et de scandales, m'intoxique et m'inspire à la fois. Il faut avoir une distance critique vis-à-vis de l'information, pour être justement capable de raconter cette intoxication qui en provient. Mais *l'intox* est aussi une source d'inspiration extraordinaire ! En 2008, j'ai créé *Heart Beat* au Baltic Art Centre de

The New World Climax, performance, 2001

BT : After I finished my project *Conversation with Frau Schenkenberg* (1995) done with the aid of a Berlin journal, I understood the place of the image and its importance within a newspaper. But for more than a decade I have seen to what extent information is manipulated in the media, which of course has been happening at least since World War II and the Cold War. For me information is essential: I am always online and listen to the radio all day in my studio, I love newspaper headlines, and like to compare them in regards to the political slant of the media. It is for me a vital urge; I need to be aware of what is happening worldwide.

This overdose of information, scoops, and scandals, both intoxicates and inspires me. You have to have some critical distance vis-à-vis information, precisely to be able to tell intoxication from information. But "intox" is also a formidable source of inspiration! In 2008

Newcastle. J'avais décidé de censurer tous les textes d'un journal anglais, avec l'aide d'étudiants de l'université de Northumbia à Gateshead. Les prémisses de cette œuvre consistaient à utiliser un feutre noir pour couvrir les articles et ne laisser que les images, proposant ainsi un nouveau journal n'ayant que les photos comme interprétation directe de ce que le public regarde. Non seulement le spectateur/la spectatrice doit créer son propre journal, pour ainsi dire, mais il/elle pénètre aussi dans une sorte de discours universel à travers la photographie. Le résultat est sublimé par la dimension graphique de l'ensemble.

JR : Cette installation rassemblait également des dessins, des peintures et des éléments de sculpture. Quelle était leur raison d'être ?

BT : *Heart Beat* étant une installation, l'œuvre devient automatiquement une composition, ma propre manière d'organiser le savoir, une

I created *Heart Beat* at the Baltic Art Centre in Newcastle. I decided to censor all texts of an English journal, with the help of students at Northumbia University in Gateshead. The premise of the piece was to use a marker to black out the articles and leave only the images, proposing a new newspaper that only has the photographs as a direct interpretation of what the viewer is looking at. The spectator not only has to make his/her own newspaper, so to speak, but also enters a sort of universal discourse through photography, and the results are sublimated by the graphic dimension of the ensemble.

JR : The installation also included drawings, paintings and sculptural elements. What was the purpose of these?

BT : Since *Heart Beat* is an installation, it automatically becomes an arrangement, my own way of organizing knowledge, a *mise en scene*

mise en scène théâtrale. Pour moi, une installation est une proposition environnementale globale, qui a pour unique objectif d'inclure totalement le spectateur. Les dessins, les sculptures, les vidéos et les photos contribuent ensemble à créer un rythme, une chorégraphie qui réécrit les histoires proposées par les journaux.

JR : Abordons à présent un autre sujet. J'ai appris que vous avez commencé un projet au Cameroun, dont l'inauguration est prévue en novembre 2009. Il mêle art et agriculture. Pouvez-vous nous en dire davantage ?

BT : Ce projet s'intitule *Bandjoun Station*. C'est un projet très personnel mis en place sur les hauts plateaux du Cameroun de l'Ouest, que nous appelons Grassland. J'ai créé dans cette zone un centre artistique pour célébrer l'art et la culture sous toutes leurs formes, un lieu de

like in theater. For me, an installation is a whole environmental proposal, and it has a single goal which is to include the viewer within it. Drawings, sculptures, videos and photos... it all contributes to creating a rhythm, a choreography that rewrites the stories proposed by the newspapers.

JR : Changing the subject, I learned that you have started a project in Cameroon, slated to open in November 2009, which mixes art and agriculture. Can you talk about that?

BT : The project is titled *Bandjoun Station*, it is a very personal project sited on the high plains in West Cameroon, what we call the Grassland. There, I have created an art center to celebrate art and culture in all of its forms, a residence for guests (artists, choreographers, cinema directors, ethnologists, historians, doctors,

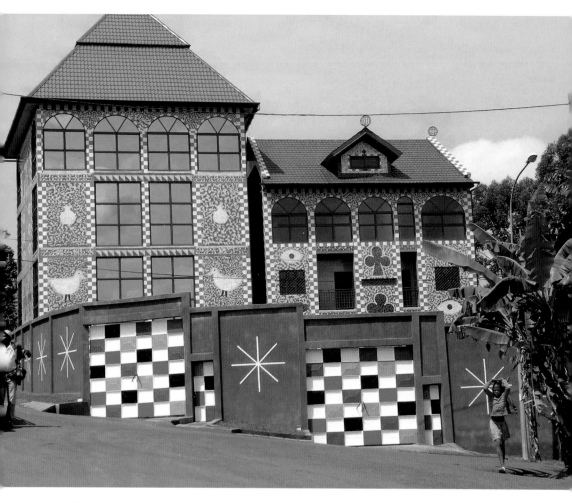

Vue de *Bandjoun
Station*, Bandjoun,
Cameroun

View of *Bandjoun
Station*, Bandjoun,
Cameroon

JOSÉ ROCA

résidence pour artistes, chorégraphes, réalisateurs, ethnologues, histo-
riens, docteurs, chercheurs, etc., venus du monde entier. Ils viendront et
réaliseront leurs projets en lien avec les habitants et leur environnement.
Bandjoun Station a pour but d'encourager la population locale à déve-
lopper une forme d'agriculture saine, tournée vers la consommation
locale et non pas vers la production industrielle, de façon à atteindre
l'autosuffisance. Juste à côté de cette forme d'agriculture se trouve
une grande plantation de café ; on peut considérer ce que l'on fait
comme un geste critique amplifiant l'acte artistique qui dénonce ce
que Léopold Sédar Senghor appelait « la détérioration des termes de
l'échange » : les prix d'exportation imposés par les pays industrialisés
pénalisent et appauvrissent durement nos fermiers des pays en voie de
développement.

Interview réalisée par courriel le 7 août 2009.

researchers, etc) from all over the world that will come and realize
their projects in relation with the locals and their environment.
Bandjoun Station aims to encourage the local population to develop
a healthy form of agriculture geared towards local consumption and
not towards industrial production in order to attain self-sufficiency.
Right alongside this form of agriculture there is a large coffee planta-
tion; ours can be seen as a critical gesture that amplifies the artistic
act that denounces what Léopold Sédar Senghol used to term "the
deterioration of the terms of exchange", where the export prices
imposed by the West penalize and harshly impoverish our farmers
in the south.

This interview was realized via email on 7th August 2009.

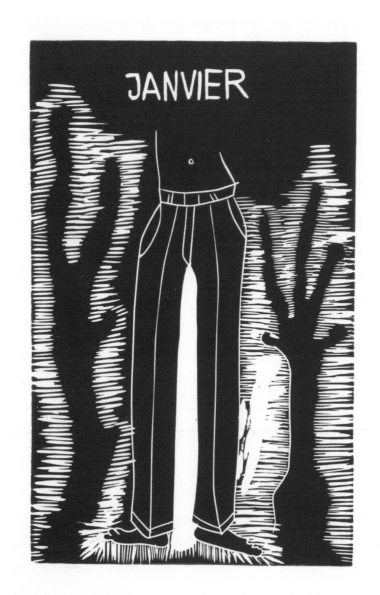

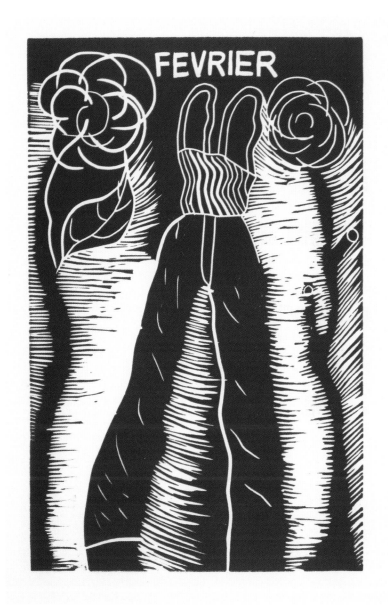

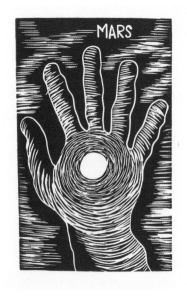

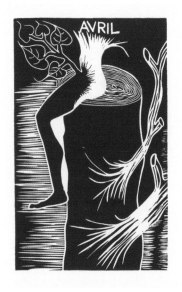

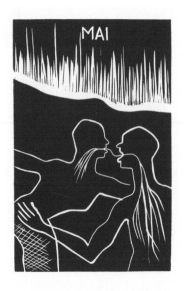

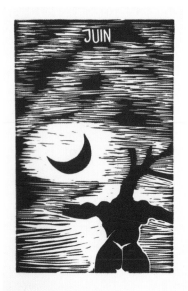

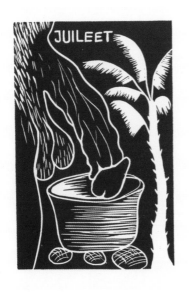

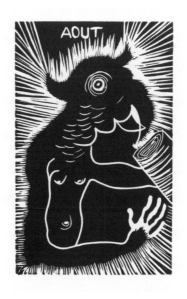

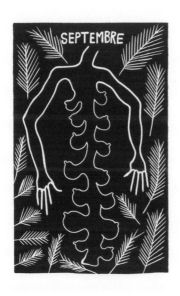

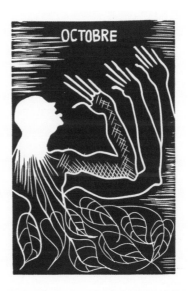

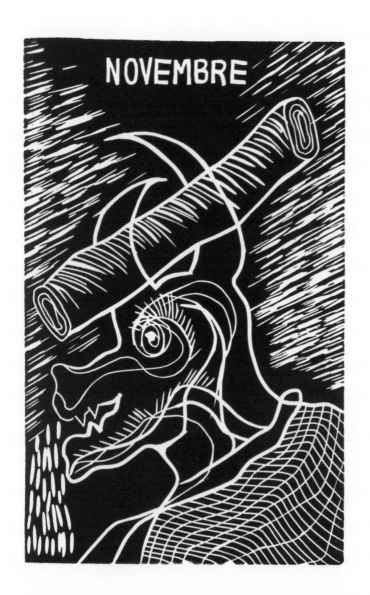

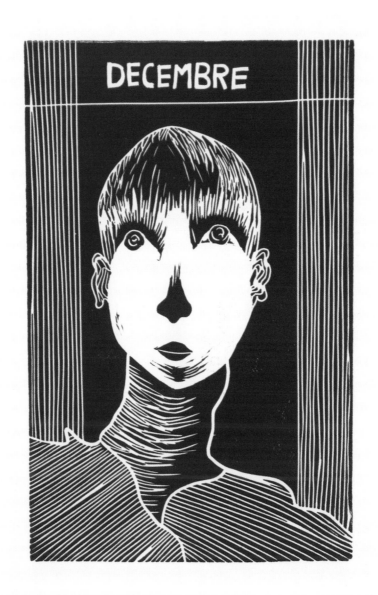

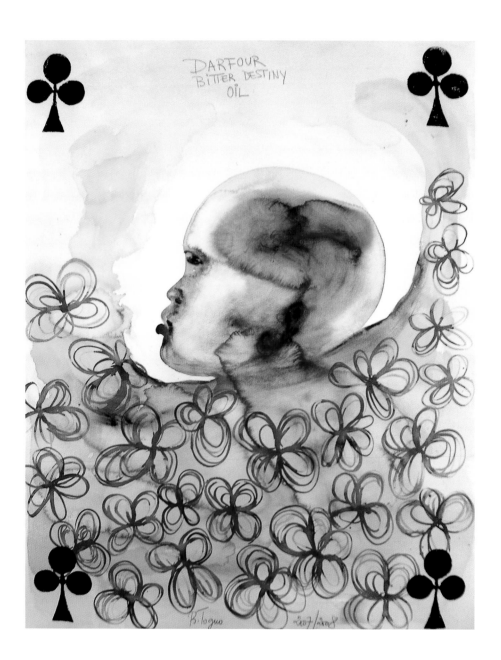

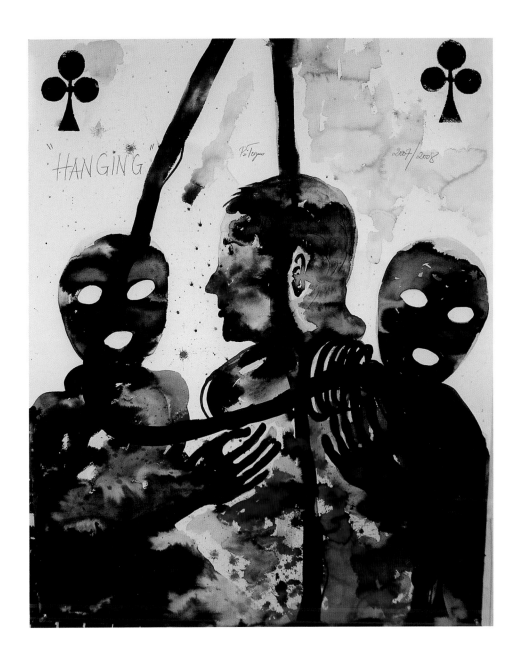

117

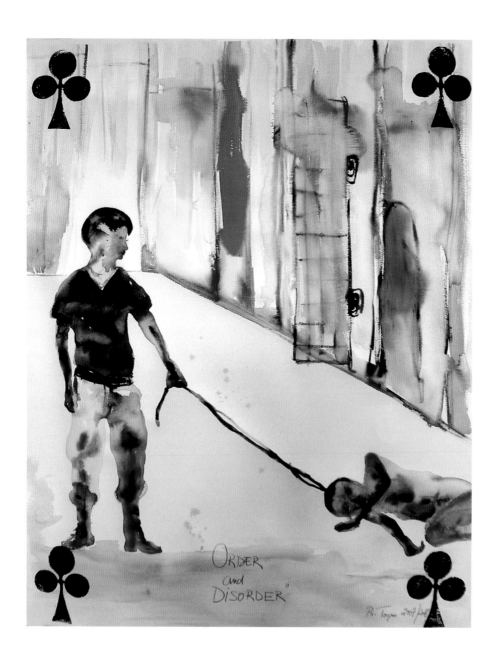

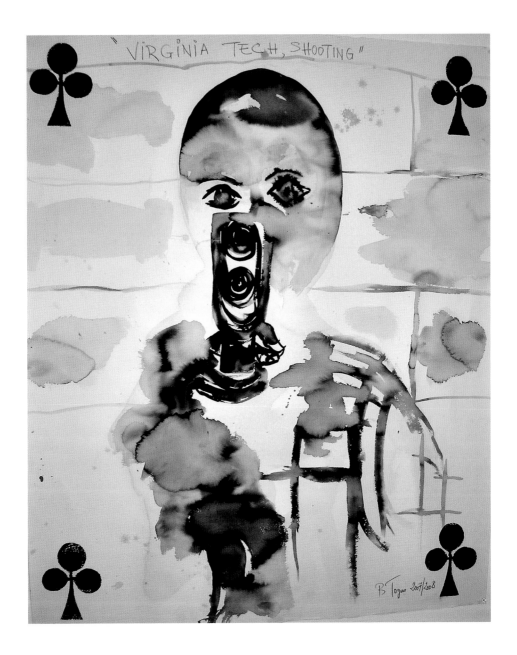

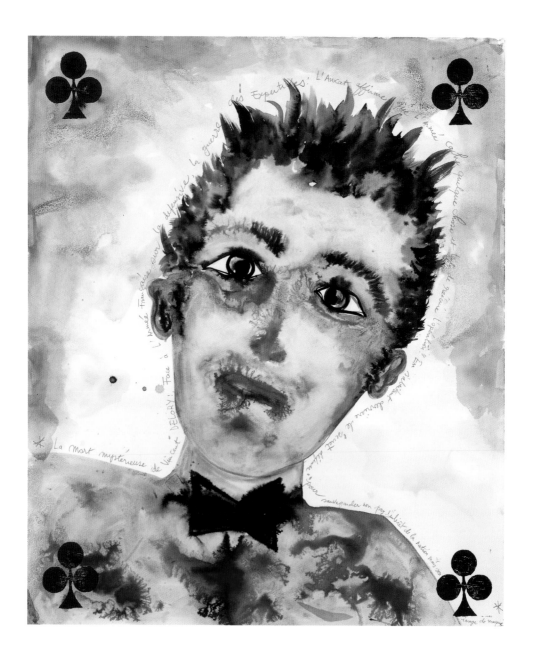

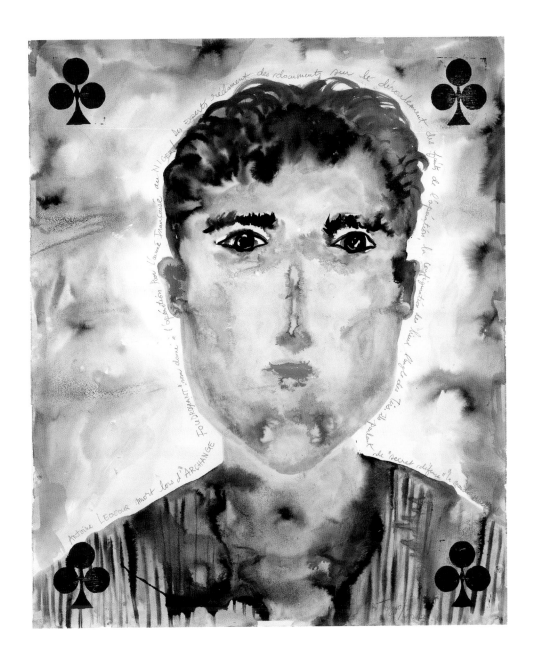

121

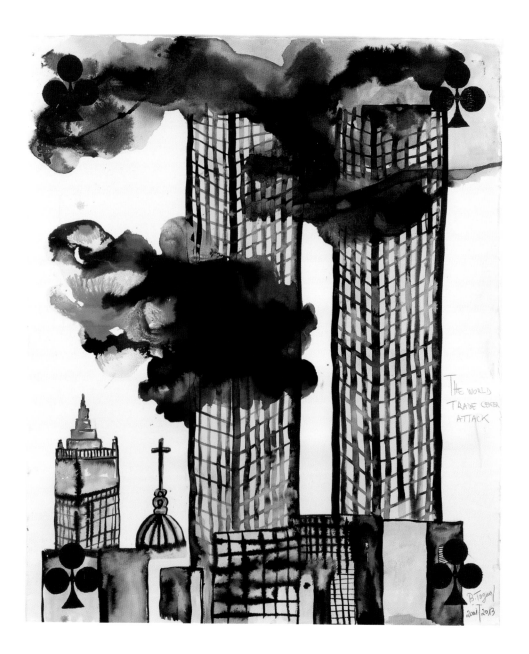

THE WORLD
TRADE CENTER
ATTACK

B. Tognini
2001/2013

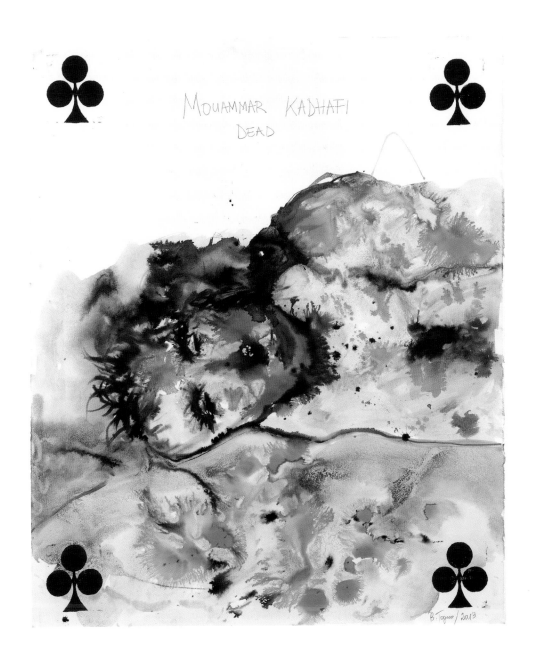

MOUAMMAR KADHAFI
DEAD

B. Toguo / 2013

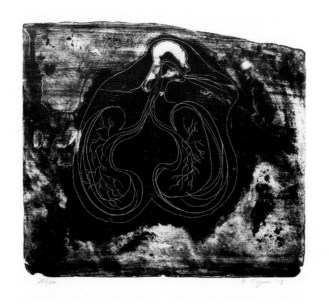

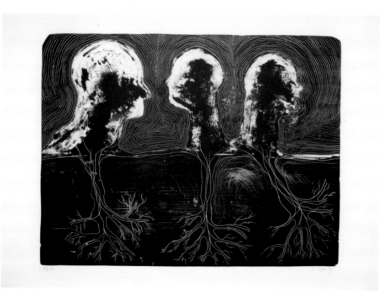

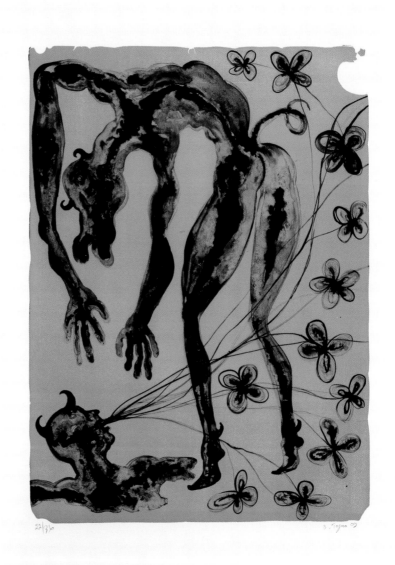

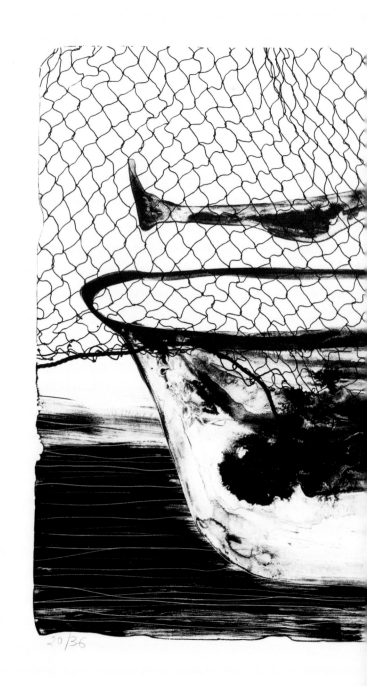

20/36

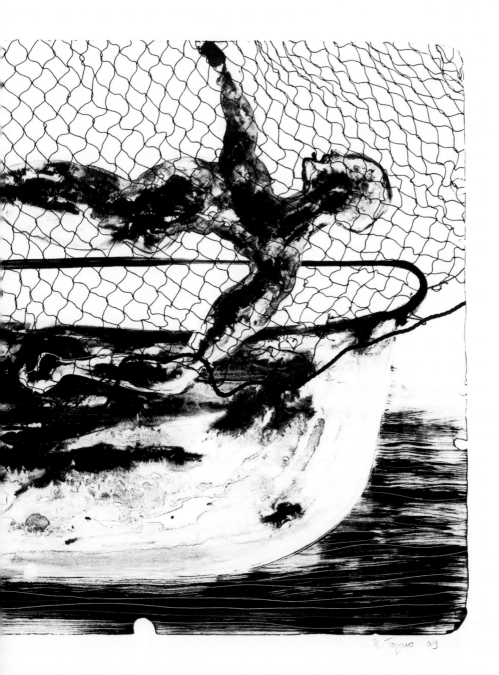

B. Toguo 09

EMPREINTES, LITHOGRAPHIES, LINOGRAVURES ET AQUARELLES

PRINTS, LITHOGRAPHS, LINOCUTS AND WATERCOLORS

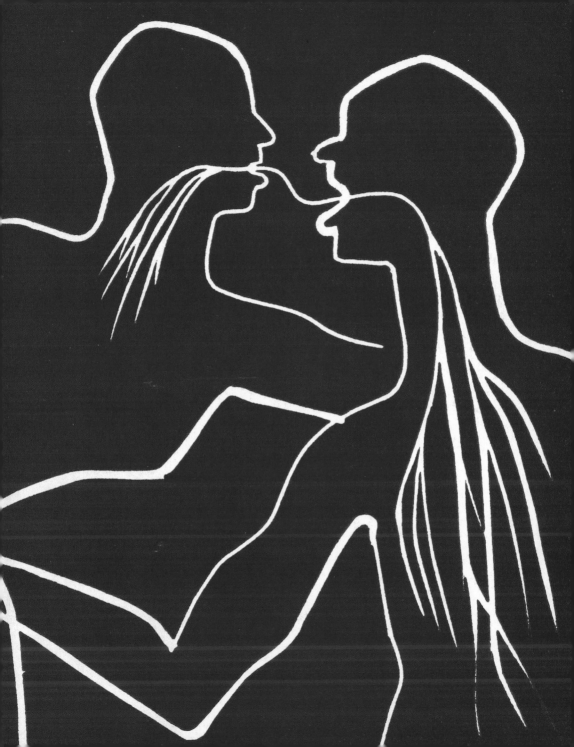

The new world climax

Série de trente-trois empreintes de bois gravé sur papier exécutées en 2001 / Series of 33 wood cut prints on paper carried out in 2001

Note
Les mesures indiquées se réfèrent à la taille de la feuille / Measures refer to the size of the sheet

Botschaft Paris
98,5 × 67,5 cm (page 26)

Confédération suisse
98,5 × 67,5 cm
Collection Antoine de Galbert, Paris
(page 73)

Consulat général
98,5 × 67,5 cm
Collection Antoine de Galbert, Paris
(page 24)

From
98,5 × 67,5 cm (page 18)

Immigration officer
98,5 × 67,5 cm (page 44)

Number of entries
98,5 × 67,5 cm
Collection Antoine de Galbert, Paris
(page 23)

Passport to be stamped at the frontier
98,5 × 67,5 cm (page 29)

Périmé
98,5 × 67,5 cm (page 27)

Special marks
98,5 × 67,5 cm
Collection Antoine de Galbert, Paris
(page 18)

Stadt Düsseldorf
98,5 × 67,5 cm
Collection Antoine de Galbert, Paris
(page 33)

US immigration New-York NY3096
98,5 × 67,5 cm (page 18)

Bundesrepublik
98,5 × 67,5 cm (page 33)

Duration of stay
98,5 × 67,5 cm

Fiscal stamp
98,5 × 67,5 cm
Collection Antoine de Galbert, Paris
(page 23)

Issued on
98,5 × 67,5 cm (page 23)

L'ambassadeur
98,5 × 67,5 cm (page 25)

National security
98,5 × 67,5 cm
Collection Antoine de Galbert, Paris
(page 23)

Passport
98,5 × 67,5 cm
Collection Antoine de Galbert, Paris

Taxe fédérale
98,5 × 67,5 cm (page 22)

Type of visa,
98,5 × 67,5 cm
Collection Antoine de Galbert, Paris
(page 25)

Until
98,5 × 67,5 cm
Collection Antoine de Galbert, Paris

Yaounde
98,5 × 67,5 cm
Collection Antoine de Galbert, Paris
(page 36)

Annulé
98,5 × 67,5 cm
Collection MAC/VAL, Musée d'art contemporain Val-de-Marne, Vitry-sur-Seine (page 27)

Aufenthalts bewilligung
98,5 × 67,5 cm
Collection MAC/VAL, Musée d'art contemporain Val-de-Marne, Vitry-sur-Seine (page 45)

Ausländer behörde
98,5 × 67,5 cm
Collection MAC/VAL, Musée d'art contemporain Val-de-Marne, Vitry-sur-Seine (page 46)

Entry prohibited
98,5 × 67,5 cm
Collection MAC/VAL, Musée d'art contemporain Val-de-Marne, Vitry-sur-Seine (page 44)

Gültig für
98,5 × 67,5 cm
Collection MAC/VAL, Musée d'art contemporain Val-de-Marne, Vitry-sur-Seine (page 27)

Nationality
98,5 × 67,5 cm
Collection MAC/VAL, Musée d'art contemporain Val-de-Marne, Vitry-sur-Seine (page 53)

Police nationale
98,5 × 67,5 cm
Collection MAC/VAL, Musée d'art contemporain Val-de-Marne, Vitry-sur-Seine (page 22)

Empreintes indépendantes / Independent prints

empreintes de bois gravé sur papier /
wood cut prints on paper

We are all in exil, 2012
27 × 52,5 cm (page 52)

We face forward liberty peace
hospitality exile independence
generosity, 2012
50 × 70 cm (page 80)

Arles sans papiers, 2013
57,5 × 64,5 cm (page 88)

Arles 2013, 2013
63,5 × 60,5 cm (page 88)

Boat people, 2013
63 × 56,5 cm (page 89)

Cahier de doléances, 2013
63 × 63,5 cm (page 90)

Captifs, 2013
64,5 × 58,5 cm (page 88)

Chute du mur, 2013
58 × 63 cm (page 90)

Colonie romaine arelate, 2013
64 × 57,5 cm (page 90)

Dérive(s), 2013
63 × 59,5 cm (page 89)

France Algérie OAS FLN, 2013
64 × 57,5 cm (page 90)

Insalubre Baumettes, 2013
62,5 × 57 cm (page 49)

Marseille police, 2013
64 × 59,5 cm (page 88)

Mercuro Rhone, 2013
62 × 59 cm (page 89)

Police dealer, 2013
63 × 60 cm (page 91)

République française clandestine,
sans date

Visa de oro, sans date

You need a visa Switzerland to
visit the alps, sans date

Lithographies /
Lithographs

A short little story, 2009
63,5 × 91 cm

Back to illusion, 2009
70 × 100 cm (page 124)

Belly dancing, 2009
56 × 77,5 cm

Blue eyes looking at the stars, 2009
50,5 × 66 cm

Blurry meaning, 2009
60,5 × 76 cm

Fragile, 2009
57,5 × 76,5 cm

Gardening her difference, 2009
50,5 × 66 cm

Hanging from the sky, 2009
63,5 × 91 cm

In the heart of lie, 2009
81 × 121,5 cm (page 126-127)

Metamorphosis at Dawn, 2009
63 × 90 cm

Midnight kiss, 2009
50,5 × 65, 5 cm

Nude amazon, 2009
57 × 76,5 cm

Perfume drops in the desert, 2009
57,5 × 76,5 cm

Reaching fullness, 2009
63,5 × 80,5 cm

Reasons to love, 2009
50,5 × 66 cm (page 124)

Saturday night in heaven, 2009
60,5 × 76 cm

Selfish dinner, 2009
70 × 100 cm (page 125)

Soundless scream, 2009
56 × 77,5 cm

Spring cleaning, 2009
60,5 × 76,5 cm

Two sisters in osmosis, 2009
60,5 × 76,5 cm

Wild hopes, 2009
81 × 121,5 cm

Waiting for tomorrow, 2010
56,5 × 76 cm

Linogravures /
Linocuts

Le journal érotique d'un bûcheron,
2009
portefeuille de douze gravures sur
linoléum en couleur sur papier vélin
BFK Rives au format 26,5 × 38 cm,
Paris, Michael Woolworth
Publications, 2009
Coll. Musée de Gravelines.
Inv. 2012.09.0001 (01 - 12)

portfolio of 12 coloured linocuts on
vellum paper
BFK Rives 26,5 × 38 cm
Paris, Michael Woolworth
Publications, 2009
Coll. Musée de Gravelines.
Inv. 2012.09.0001 (01 - 12)

Janvier
18 × 28,4 cm
Coll. Musée de Gravelines.
Inv. 2012.09.0001 (01)

Février
18 × 28 cm
Coll. Musée de Gravelines.
Inv. 2012.09.0001 (02)

Mars
18 × 28 cm
Coll. Musée de Gravelines.
Inv. 2012.09.0001 (03)

Avril
18 × 28,2 cm (dessin)
Coll. Musée de Gravelines.
Inv. 2012.09.0001 (04)

Mai
18 × 28 cm
Coll. Musée de Gravelines.
Inv. 2012.09.0001 (05)

Juin
18 × 28 cm
Coll. Musée de Gravelines.
Inv. 2012.09.0001 (06)

Juillet
18 × 28,2 cm
Coll. Musée de Gravelines.
Inv. 2012.09.0001 (07)

Août
18 × 28,2 cm
Coll. Musée de Gravelines.
Inv. 2012.09.0001 (08)

Septembre
18 × 28 cm
Coll. Musée de Gravelines.
Inv. 2012.09.0001 (09)

Octobre
18 × 28,2 cm
Coll. Musée de Gravelines.
Inv. 2012.09.0001 (10)

Novembre
18 × 28 cm (dessin)
Coll. Musée de Gravelines.
Inv. 2012.09.0001 (11)

Décembre
18 × 28 cm
Coll. Musée de Gravelines.
Inv. 2012.09.0001 (12)

Aquarelles / Watercolors

**Darfour bitter destiny oil,
2007-2008**
100 × 100 cm (page 116)

Hanging, 2007-2008
100 × 100 cm (page 117)

Order and disorder, 2007-2008
100 × 100 cm (page 118)

Virginia Tech shooting, 2007-2008
100 × 100 cm (page 119)

Antoine de Léocour, 2013
107 × 90 cm (page 121)

Mouammar Kadhafi dead, 2013
107 × 90 cm (page 123)

**The World Trade Center attack,
2013**
107 × 90 cm (page 122)

Vincent Delory, 2013
107 × 90 cm (page 120)

BIBLIOGRAPHIE
BIBLIOGRAPHY

Barthélémy Toguo est né au Cameroun en 1967.
Il a fréquenté l'École Nationale Supérieure des Beaux-Arts d'Abidjan, Côte d'Ivoire et l'École Supérieure d'Art de Grenoble.
Il vit et travaille entre Paris et Bandjoun.

Barthélémy Toguo was born in 1967 in Cameroon.
He attended the École Nationale Supérieure des Beaux-Arts d'Abidjan, Ivory Coast, and the École Supérieure d'Art, Grenoble.
He lives and works between Paris and Bandjoun, Cameroon.

Livres d'artiste / Artist books

The Erotic Diary of a Lumberjack / Le Journal Érotique d'un Bûcheron, Paris, Michael Woolworth publications, 2010
Head above Water, Paris, Isthme éditions, 2004
You don't know what you are missing, Filigranes Éditions, 2002

Monographies / Monographs

Print Shock, Gravelines, Musée du dessin et de l'estampe originale, 2013
Talking to the Moon, Saint-Étienne, Musée d'Art Moderne, France, 2013
Barthélémy Toguo, *Spirit's Ecology*, FRAC Réunion / BS Éditions, 2012
La vague, Nolay, Éditions du Chemin de fer, 2011
The Lost Dogs' Orchestra, Paris, Galerie Lelong, 2010
"The world Examination" Barthélémy Toguo, Paris, ITEM Éditions, 2010
The Human Mirror, Lorient, École Supérieure, 2005
The Sick Opera, Paris, Palais de Tokyo, site de création contemporaine, 2004
Erotico Toguo, Paris, Onestar press, 2003
Emergency exit, Nantes, Le Lieu Unique, 2002
Das Bett, Dunkerque, École Régionale des Beaux-Arts, 2001
Die Tageszeitung, Bruxelles, Éditions Small Noise, Belgique, 2001
Labyrinth Process, Rennes, La Criée centre d'art contemporain / Michel Baverey Éditeur, 2000
Virgin Forest, Rennes, La Criée centre d'art contemporain 1999
Migrateurs, ARC / Musée d'Art Moderne de la ville de Paris, France, 1999
Parasites, Saint-Fons, Centre d'Arts Plastiques, 1998

Ouvrages collectifs / Other publications :

The Beauty of Distance – Songs of Survival in a Precarious Age, 17th Biennale of Sydney, Éditions MMX, 2010
Fragile. Terres d'empathie – Fields of Empathy, Saint-Étienne, Musée d'Art

Moderne / Skira, 2009
Figurative Zeichnungen – Dessins figuratifs, Saint-Étienne, Musée d'Art Moderne / Galerie im Traklhaus, Allemagne, 2008
Bienal' 08, Partilhar territórios, Entreposto cultural, Sao Tomé e Principe, 2008
Une histoire partagée , Paris, Cité Internationale des Arts, 2008
Figures Balzac, Trente-six portraits de la comédie humaine vus par trente-six artistes, Nolay, Éditions du Chemin de fer, 2008
Traversia, Grande Canarie, Centro Atlantico de Arte Moderno, Espagne, 2008
Médiations Biennale, Poznan, Pologne, 2008
Farewell to post-colonialism, The Third Guangzhou Triennal, Chine, 2008
Chris Spring, *Angaza Afrika African art now*, Londres, Laurence King Publishing, United Kingdom, 2008
Et voilà le travail, Aix-en-Provence, Galerie d'art du conseil général des Bouches-du-Rhône / Actes Sud, 2007
Espacio C, arte contemporaneo camargo 2006-2007, Cantabrie, Éditions Ayuntamiento de Camargo, 2007
De leur temps (2). Art contemporain & collections privées en France, Musée de Grenoble / Adiaf, Sautereau, Archibooks, 2007
GNAM. Gastronomia nell'arte moderna, Milan, Federico Motta Editore, 2007
Notre histoire : une scène artistique française émergente, Paris, Palais de Tokyo, site de création contemporaine, 2006
Distant Relatives / Relative Distance, Cape Town, Gallery Michael Stevenson, Afrique du Sud, 2006
Olivier Sultan, *Des Hommes sans Histoire ?*, Paris, Musée des Arts Derniers, 2006

« Hommes & migrations », *Acueillir autrement*, n°1261, mai-juin, 2006
Africa Remix, Stockholm, Moderna Museet, 2006
Africa Remix. Contemporary Art of a Continent, Tokyo, Mori Art Museum, 2006
Profiller, Profils, Profiles. 15 ans de création en France, Istanbul, Pera Müzesi, 2006
Lucky Space 1990-2006. 15 ans de la collection I.D.E.A., 2006
Gott Sehen, Kunstmuseum des Kantons Thurgau, Zürich, Niggli, 2005
« Traces noires de l'Histoire en Occident », *Africultures*, n°64, Paris, L'Harmattan, 2005
Shortcuts between Reality and fiction : video, installation and painting from le Fonds National d'Art Contemporain, Bass Museum of Art, Miami Beach, Arte al Día editions, 2005
Singuliers, Musée d'Art du Guangdong / Musée d'Art Contemporain de Lyon, 2005
Parcours #1 2005/2006 : collection du MAC/VAL, Vitry, Musée d'Art Contemporain du Val-de-Marne, 2005
De lo real y lo ficticio : Francia Arte Contemporáneo Museo de Arte Moderno de México, Conaculta, Mexique, 2005
African Art Now : Masterpieces from the Jean Pigozzi collection, Londres, Merrell, 2005
Africa Remix : Contemporary Art of a Continent, Londres, Hayward Gallery, 2005
Africa Remix : l'art contemporain d'un continent, Paris, Éditions du Centre Georges Pompidou, 2005
Arts of Africa : la collection contemporaine de Jean Pigozzi, Grimaldi Forum Monaco, Milan, Skira, 2005
The giving person : Palazzo delle arti

napoli, Naples, Electa, 2005
Philippe Coutetergues, *Une introduction à l'art contemporain : un regard sur les oeuvres du MAC/VAL*, Le Cercle d'Art, France, 2005
Olivier Sultan, *Africa Urbis : perspectives urbaines*, Saint-Maur-des-Fossés, Éditions Sépia, France, 2005
Domicile privé/public, Musée Saint-Étienne Métropole / Somogy, Paris, Somogy, Éditions d'art, France, 2005
Donna Donne, Florence, Giunti Editore, 2005
Les 20 ans du CIAC, Centre international d'art contemporain de Montréal, 2004
Africa Remix : Zeitgenössische Kunst eines Kontinents, Museum Kunst palast Hatje Cantz Verlag, 2004
Collection étapes 02-03, Vitry, Musée d'Art Contemporain du Val-de-Marne, 2004
Looking Both Ways. Art of the contemporary African dispora, New York, Museum for African Art, 2003
John Pfeffer, « The diaspora as object »
Great expectations!, Furiuso 2003, Ferrotel passaigo culturale Pescara Italy, 2003
Settlements, Saint-Étienne, Musée d'Art Moderne, Saint-Étienne Métropole, 2003
Achtung Rottweiler, Forum Kunst Rottweil, Allemagne, 2003
Zeitgenössische Kunst und Kultur aus Afrika, Jahresring 49, Cologne, Oktagon Verlag, 2002
Tuttonormale, Rome, Villa Médicis, Académie de France, 2002
Passions partagées : collections privées d'art contemporain en Isère, Ancien musée de peinture de Grenoble, ART*38, 2001
Utopias y Realidades, Osorio,

International Contemporary Art Meeting, Brésil, 2001
12 Views, New York, The Drawing Center, USA, 2001
Partage d'exotismes : 5ᵉ biennale d'art contemporain de Lyon, Lyon, Réunion des Musées Nationaux, 2000
Managers de l'immaturité, Grenoble, Le Magasin, centre national d'art contemporain, 1999
Saldo, Düsseldorf, Kunstmuseum, 1997
Wetstatt Abidjan : 1992-1995, Duisburg, Wilhelm Lehmbruck Museum, Allemagne, 1995

Expositions personnelles / Solo Exhibitions

Talking to the Moon, Musée d'Art Moderne, Saint-Étienne Métropole, 2013
Hidding Faces, Galerie Lelong, Paris, 2013
Print Schock, Musée du dessin et de l'estampe originale, Gravelines, 2013
Dérives, « Marseille 2013 », Cathédrale Sainte Anne, Arles, 2013
Specific Creation, Woosong Gallery, Bonsandong, Jung-gu, Daegu, Corée, 2013
A World Child Looking at the Landscape, New Works, Nosbaum & Reding Art Contemporain, Luxembourg, 2012
New Ceramics, Manufacture Nationale de Sèvres, Paris, 2011
New Poster for « Roland Garros », Paris, 2011
Specific creation, Criminal Tribunal, Mario Mauroner contemporary Art, Vienne, 2011
PUMA African Football Kits project, Design Museum, Londres, 2011
International Print Biennale 2011, Print Awards, Who is the true terrorist, Hatton Gallery, Claremont Road Newcastle, 2011
Specific creation, The Well Water New Performance, *schower life* La verrière, Hermès, Bruxelles, 2011
The Lost Dogs' Orchestra, Galerie Lelong, Paris, 2010
Cissé / Toguo, Dak'Art Biennale de Dakar, Institut Français, Dakar, 2010
The World Examination, Centre d'Art Contemporain, Châtellerault, 2010
Liberty Leading the People, Fundaçao Gulbenkian, Lisbonne, 2010
Barthélémy Toguo / Pascal Pinaud, Workshop and Performance, Villa Arson, Nice, 2010
Lyrics Night, Royal Museum of

Bandjoun, Cameroun, 2010
Galerie de la ville de Poitiers, France, 2010
Centre Culturel Français de Pointe Noire, Congo, 2010
The World Examination, Item Editions, Paris, 2009-2010
The AIDS issue cannot be solved thanks to the distribution of condoms. Benedict XVI, Mario Mauroner Contemporary Art, Vienne, 2009
The Pregnant Mountain, Robert Miller Gallery, New York, 2009
Road for Exile, Carpe Diem Arte e Pesquisa, Palace du Marquis de Pombal, Lisbonne, 2009
... et la parole fut, FRAC Île de la Réunion, Saint-Denis, 2009
Heart Beat, Baltic, Center for Contemporary Art, Newcastle, 2008
The Devilish Human Temptations, Mario Mauroner Contemporary Art, Vienne, 2008
Spiritual genocide, Art Brussels, Bruxelles, 2008
Purifications Arco 2007, Madrid ; Mario Mauroner Contemporary Art, Vienne, 2007
La Magie du Souffle, FRAC Provence-Alpes-Côte d'Azur, Marseille, France, 2006
The Wildcats' Dinner, Ateliers d'Artistes de la Ville de Marseille ; *The Wildcats' Dinner*, Mario Mauroner Contemporary Art, Vienne, 2006
The Human Mirror, École Supérieure d'Art, Lorient, France, 2005
The Sick Opera, Palais de Tokyo, Paris, 2004
Swallowing the World / Avalez le monde, aliceday, Bruxelles, 2004
La guerre des sexes n'aura pas lieu, École des Beaux Arts, Valence, 2004
Pure and Clean, Institute of Visual Art, Milwaukee, 2003
Puk, Puk, Puk, CCC Centre de création contemporaine, Tours, 2002

Emergency Exit, Le Lieu Unique, Nantes, France, 2002
Épidémies, Goethe Institut, Yaoundé, Cameroun, 2002
Das Bett, École Régionale des Beaux-Arts, Dunkerque, 2001
Barthélémy Toguo, The Box Associati Gallery, Turin, 2001
Art Unlimited, Art Basel, Bâle, 2001
Virgin Forest, La Criée centre d'art contemporain, Rennes, 2000
Pénicilline, Centre Culturel Français, Turin, 2000
Baptism, Kunstmuseum Düsseldorf in der Tonhalle, Düsseldorf, 1999
Migrateurs, ARC / Musée d'Art Moderne de la ville de Paris, 1999
Barthélémy Toguo, Galerie François Barnoud, Dijon, 1999
Parasites, Centre d'Arts plastiques, Saint-Fons, 1998
Barthélémy Toguo, Goethe Institut, Yaoundé, Cameroun, 1996
Pôle européen, Saint-Martin d'Hères, Grenoble, 1994

Expositions collectives / Group Exhibitions

Talking to the Moon, Musée d'Art Moderne, Saint-Étienne Métropole, 2013
Hidding Faces, Galerie Lelong, Paris, 2013
Triennale de Paris, Intense Proximité, Paris, 2012
Eleventh Havana Biennal Art Practices and Social Imaginaires, Installation, and New Performance, Havana, 2012
8ᵉ Festival International du Film sur l'argile et le verre, Montpellier, 2012
J'ai deux amours, Cité nationale de l'histoire de l'immigration, Paris, 2012
Judith facing Olopherne, New Ceramics, Pavillon des Arts et du Design, Jardin des Tuileries, Paris, 2012
Fliegen/Flying, Projet by 2 und 50 UG, Künstlerhaus Bethanien, Berlin, 2012
Nodes of Mobility : transnational transfer zones and terminals, Kunsthalle Exnergasse, Vienne, 2012
We Face Foward, Specific Creation, Manchester Art Gallery, Manchester, 2012
Friktionerfriction International Performance Art Festival, Uppsala Art Museum, Uppsala, Suède ; Museum of Arts and Design, New York, 2012
When Attitudes Became Became Form, Wattis Institute for Contemporary Arts, College of the Arts, San Francisco, 2012
Art Brussels, New Works Bruxelles, 2012
Art Cologne, Köln, 2012
Environment and Object in Recent African Art, Museum and Art Gallery at Skidmore College, Saratoga Museum, New York, 2012

Mises à l'eau, Maison de la Culture de la Province de Namur, 2011
ARS 11, Museum of Contemporary Art KIASMA, Helsinki, 2011
Fabula Graphica 3, Grandes Galeries de l'Aître Saint Maclou, École des Beaux-Arts, Rouen, 2011
Border, Bamako Encounters, Gulbenkian Foundation, Lisbonne, 2011
State of the Union, Freies Museum, Berlin, 2011
Island Never Found, Palazzo Ducale, Gênes, Italie ; Musée d'Art Moderne, Saint-Étienne Métropole, 2011
Longing for Sea-Change, Cantor Arts Center, Stanford University, Californie, 2011
Habiter la terre, Biennale internationale d'art contemporain, Melle, 2011
Luleå Art Biennial 2011, The Art Gallery of the House of Culture ;The Regional Museum of Norrbotten ; The Museum Park, Suède, 2011
Là où se fait notre histoire, FRAC Corse, Corte, 2011
11ᵉ Biennale de Lyon : Une terrible beauté est née, Specific creation, The Time, Lyon, 2011
8ᵗʰ Mercosul Biennial 2011, Specific creation, New Performance Essays on Geopoetics, At, Porto Alegre, Brésil, 2011
Mind The Gap and Bridge It! An international seminar on integration, Arkitekturmässan, Gothenburg, Suède, 2011
J'ai deux amours, Cité nationale de l'histoire de l'immigration, Paris, 2011
Mutations, Barthélémy Toguo / Martin Sulzer, Centro d'arte Contemporanea Ticino, Bellinzona, 2011
Biennale international d'art contemporain, Melle, 2011
Toguo / Cissé, Centre culturel Français de Douala, Cameroun, 2011

Environment and Object in Recent African Art, Fondation Kogart, Budapest, 2011

The Production of Space, Studio Museum Harlem, New York, 2010

Le jugement dernier, Centre culturel Français de Pointe Noire, Congo, 2010

Forum d´avignon 2010, Palais des Papes, Avignon, 2010

Africa : See You, See Me !, Museu Da Cidade - Pailhao Preto, Lisbonne, 2010

Longing for Sea-Change, Cantor Arts Center, Stanford University, Californie, 2010

Rencontres de Bamako, FotoMuseum Antwerp, Belgique ; Johannesburg Art Gallery, Afrique du Sud ; Cape Town National Gallery, Afrique du Sud and Centre Culturel Franco-Mozambicain, Maputo, Mozambique, 2010

Fragile, Fields of Empathy, Musée d'Art Moderne, Saint-Étienne Métropole, 2010

Philagrafika 2010, The Graphic Unconscious, Philadelphia, 2010

Island Never Found, Palazzo Ducale, Gênes, Italie ; State Museum of Contemporary Art, Thessaloniki, Grèce ; Musée d'Art Moderne, Saint-Étienne Métropole, 2010

Les Hivernales d'Avignon, Théâtre des Hivernales, Avignon, 2010

World in Hand / Welt in der Hand, Kunsthaus Dresde, 2010

Dialogue among Civilizations, Durban University of Technology, Durban, Afrique du Sud, 2010

Océan, Palais Bellevue, Biarritz, 2010

Venice Architecture Biennial, Italie, 2010

The Smell of God, MCAD and OBSIDIAN ARTS, Minneapolis, 2010

Work in Progress, Manufacture nationale de Sèvres, 2010

Space : Currencies in Contemporary African Art, Museum Africa,

Johannesburg, Afrique du Sud, 2010

Longing for Sea-Change, Cantor Arts Center, Stanford University, Californie, 2010

Environment and Object in Recent African Art, Museum and Art Gallery at Skidmore College, USA, 2010

The Beauty of Distance, 17th Biennial of Sydney, 2010

Persona, Royal Museum for Central Africa, Tervuren, 2009

Biennale Africaine de la photographie, Musée de Bamako, Mali, 2009

Une Collection, Espace Vallès, Saint Martin d´Herres, 2009

Elusive dreams, Les Hauts du Ru, La Cathédrale, Montreuil, 2009

Art Albertina, Albertina Museum, Vienne, 2009

The Crisis of the Genre, International Sculpture Triennal in Poznan, Culture centrum Zamek, Poznan, Pologne, 2009

Fragile, les champs de l´ empathie, Musée d´art Moderne, Saint-Étienne Métropole, 2009

Arco 2009, Madrid, Espagne, 2009

Art Dubaï, Mario Mauroner Contemporary Art, Dubaï, 2009

Homeless in the city, Cornelius Strasse, Düsseldorf, 2009

Laughing in a Foreign Language, Hayward Gallery, Londres, 2008

Un voyage sentimental, 1st Poznan Biennial, Pologne, 2008

Farewell to Post-Colonialism, 3rd Guangzhou Triennial, Guangdong Museum of Art, Guangzhou, Chine, 2008

Une histoire Partagée..., Cité Internationale des Arts, Paris, 2008

Traversia, Centro Atlántico de Arte Moderno, Île Canarie, 2008

Black Paris, Musée d´Ixelles, Bruxelles, 2008

Der Mench in der Zeichnung, Galerie Im Traklhaus, Salzburg, Vienne, 2008

Collection in Context : Four Decades, Studio Museum, Harlem, 2008

Des territoires à partager, Ve Biennale d´Art et de Culture de Sao Tomé et Principe, 2008

Mondo e Terra, MAN Museo d´Arte Provincia di Nuoro, Sardaigne, 2008

Cité idéale, Abbaye de Fontevraud, France, 2008

Micro-Narratives, Musée d´art Moderne, Saint-Étienne Métropole, 2008

De Schwitters à Toguo un choix, Cabinet d'Art Graphique, Centre Georges Pompidou, Paris, 2007

Die Schöne und Das Ungeheuer - Geschichten Ungewöhnlicher Liebespaare, Residenzgalerie, Salzburg, 2007

Black Paris, Iwalewa-Haus, Bayreuth ; Museum der Weltkulturen, Frankfurt, 2007

De leur temps (2), Musée de Grenoble, 2007

Et voilà le travail, Galerie d´Art du conseil général des Bouches-du-Rhône, Aix-en-Provence, 2007

Shenzhen Biennial, He Xiangning Museum, Shenzhen, China, 2007

Micro-Narratives, Museum 25th May-Museum of Yugoslav History, Serbie, 2007

Foodscapes, Art and Gastronomy, Ex-Cinema Trento, Parme, 2007

African Way, Orangerie de Madame Elisabeth, Versailles, 2007

Society Must Be Defended, 1st Tessaloniki Biennale, State Museum of Contemporary Art, Thessaloniki, Grèce, 2007

Biennale de Shenzhen, Chine, 2006

Paris Black, Iwalewa Haus, Bayreuth, 2006

The Unhomely, 2nd International Biennial of Contemporary Art of Séville, 2006

Africa Remix, Moderna Museet, Stockholm, 2006

Nuit Blanche : La goutte d'eau, de

l'or qui coule, Paris, 2006
Carton Rouge, Atelier Tampon-Ramier, Paris, 2006
Des Hommes sans Histoire ?, Musée des Arts Derniers, Paris, 2006
Distant Relatives / Relative Distance, Michael Stevenson Gallery, Cape Town, Afrique du Sud, 2006
Africa Remix, Mori Art Museum, Tokyo, 2006
La Force de l'Art : Un nouveau rendez-vous avec la création en France, Grand Palais, Paris, 2006
Passages en ville, Festival photo et vidéo de Biarritz, 2006
Profils : 15 ans de création artistique en France, Institut Français d'Istanbul, 2006
Accion tricontinental, Nouvelle Biennale de la Havane 2006, Galeria 23 y 12, La Havane, 2006
Le Monde coloré, Musée d'Art Africain, Belgrade, 2006
Wien Mozart 2006 : Hidden Histories – Remapping Mozart / Configuration 2, Vienne, 2006
Notre Histoire..., Palais de Tokyo, site de création contemporaine, Paris, 2006
La Collection permanente : L'art en France depuis 1950 à la création la plus contemporaine, MAC/VAL Musée d'Art Contemporain du Val-de-Marne, Vitry-sur-Seine, 2005
Scheizer Krankheit + die Sehnsut neach der Ferne, Kunsthaus Dresde, 2005
À Fleur de peau : Le dessin à l'épreuve, Galerie Éric Dupont, Paris, 2005
Short Cuts Between Reality and Fiction, Bass Museum of Art, Miami Beach, 2005
Faire signe, La Criée centre d'art contemporain, Rennes, 2005
Playgrounds and Toys, Hangar Bicocca, Milan, 2005
Foire internationale des arts derniers : Les Afriques 2, Musée des

Arts Derniers, Paris, 2005
Donna Donne, Palazzo Strozzi, Florence, 2005
Femme Femmes, Musée de Carouge, Genève, 2005
African Art Now, œuvres de la collection Jean Pigozzi, Museum of Fine Arts, Houston, 2005
Exotic Ambivalence, Skulpturens Hus, Stockholm, 2005
The Giving Person, Palazzo Delle Arti, Naples, 2005
Art of Africa, œuvres de la collection Jean Pigozzi, Grimaldi Forum, Monaco, 2005
Got Sehen, Kunstmuseum des Kantons Thurgau, Kartause Ittingen, 2005
Singuliers, Guangdon Museum of Art, Chine, 2005
De lo real y lo ficticio : Art Comtemporaneo de Francia, Museo de Arte Moderno, Mexico City, 2005
Africa Urbis : Perspectives Urbaines, Musée des Arts Derniers, Paris, 2005
Africa Remix, Centre Georges Pompidou, Paris, 2005
Le Mélange des genres : créatures hybrides et mystérieuses, FRAC Haute-Normandie, Sotteville-lès-Rouen, 2005
Domicile privé/public, Musée d'Art Moderne, Saint-Étienne Métropole, 2005
Barthélémy Toguo, Cyril André, École des Beaux-Arts, Grenoble, 2005
Africa Remix, Hayward Gallery, Londres, 2005
Exposition collective de sculpture, Galerie Anne de Villepoix, Paris, 2004
Africa Remix, Museum Kunst Palast, Düsseldorf, 2004
@rtscreen, Biennale de Dakar, 2004
Dessins et des autres II, Galerie Catherine Bastide, Belgique, 2004
Burning down the house. Joyce Pensato, Isabella Brancolini Arte Contemporanea, Florence, 2004

Les Afriques, Tri Postal, Lille 2004, Lille, 2004
Settlements, Musée d'Art Moderne, Saint-Étienne Métropole, 2004
Cabinet des dessins n°1 : Quelle est l'origine d'une œuvre, Musée d'Art Moderne, Saint-Étienne Métropole, 2004
Playground & Toys, La Manufacture des Oeillets, Ivry-sur-Seine ; Musée océanographique, Monaco, 2004
Great Expectations !, Ferrotel, Pescara, 2003
Mouvements de Fonds. Acquisitions 2002 du FNAC, Centre de la Vieille Charité & galeries contemporaines des Musées de Marseille, 2003
8th Havana Biennial, Cuba, 2003
Achtung Rottweiler, Forum Kunst Rottweil, 2003
Love Zones, Galerie Barnoud, Dijon, 2003
Outlook, Athènes, Grèce, 2003
The Ideal City, Biennial of Valencia 2003, 2003
Zanimaux, Galerie Éloge de l'Ombre, Uzès, 2003
L'Europe Fantôme, Espace Vertebra, Bruxelles, 2003
Heimatkunst.com, Rottweil, 2003
Dolce Tocco, Naples, 2003
Singuliers voyages, Domaine de Chamarande, 2003
Party, Galeria Autori Cambi, Italie, 2003
Ökonomien der Zeit, Migros Museum für Gegenwartskunst, Zürich, 2003
Chambre double, Galerie Alain Le Gaillard, Hôtel La Louisiane, Paris, 2002
Apocalyptique Dance, Künstlerhaus von Thurn und Taxis, Bregenz, 2002
3e Biennale de Montréal, Canada, 2002
Busan Biennial, Corée, 2002
Tutto normale, Villa Médicis, Académie de France à Rome, Rome, 2002

Ökonomien der Zeit, Akademie der Künstler, Berlin, Museum Ludwig, Köln, 2002
Postcards, Biennale de Dakar, 2002
Last minute. To the end of eternity, Vecchio Ospedale Soave, Codogno, 2002
Intrinsecus/Extrinsecus, Studio Casoli, Milan, 2001
Selections Fall 2001, Drawing Center, New York, 2001
De quelques dessins contemporains, Fondation Guerlain, Les Mesnils, 2001
Naturaleza, Utopias y Realidades, International Contemporary Art Meeting, Las Palmas de Grande Canarie, 2001
Mercancias, Espacio C, Camargo, 2001
Killing me softly, BildMuseet, Umeå, 2001
Political Ecology, White Box, New York, 2001
Bruit de fond, Centre National de la Photographie, Paris, 2000
Chosen Drawings, Alliance Éthio-Française, Addis-Abeba, 2000
Exit Congo Museum, Africa Museum, Tervure, 2000
Paradise Zéro, Uppsala International Contemporary Art Biennial, 2000
Continental Shift, Bonnefantenmuseum, Maastricht, 2000
Heimat Kunst, Haus der Kulturen der Welt, Berlin, 2000
Mikse, Centre d'art, Marnay-sur-Seine, 2000
Partage d'exotismes, Biennale de Lyon, 2000
Alimentation d'Art, Biennale internationale de Dakar, 2000

7ᵉ Trienniale der Kleinplastik, SW Forum Europa-Africa, Stuttgart, 1999
Managers de l'immaturité, Le Magasin, Centre national d'Art Contemporain, Grenoble, 1999
Fantasy Heckler, Tracey, Liverpool Biennial, 1999
Diaspora, International Art Meeting, Oviedo, 1999
Vidéo 98, Musée d'Art Contemporain, Lyon, 1998
À quoi rêvent les années 90, Espace Mira Phalaina, Montreuil, 1998
Goethe Institut, Yaoundé, 1998
Biennale Internationale de Dakar, 1998
Kunstmuseum, Düsseldorf, Allemagne, 1997
Centre Genevois de Gravure Contemporaine, Genève, 1997
ArtistPhotos, In Vitro, Genève, 1997
Südwest LB, Stuttgart, Mannheim, 1997
Magnolia, La Casamaure, Saint-Martin-le-Vinoux, 1996
Das Bett, Hohenstaufenring, Cologne, Allemagne, 1996
Wilhem Lehmbruck Museum, Duisburg, 1995
Städtische Museen, Heilbronn, 1995
Museum Schloss Friedenstein, Gotha, 1995
Biennale Internationale de Saint-Quentin, 1994
Goethe Institut Insaac, Abidjan, 1993
Festival des Cultures du Monde et des Droits de l'Homme, Paris, 1993
700 ans de Confédération Suisse, Basel, 1991
Jeunes Créateurs Francophones, Évry, 1991

Collections

Centre Georges Pompidou, musée national d'art moderne, Paris
Collection Antoine de Galbert, Paris
FNAC Fonds national d'art contemporain, Paris
FRAC Corse, Corte
FRAC Haute Normandie, Sotteville-lès-Rouen
Kunstsamlungen der Stadt, Düsseldorf
MAC/VAL musée d'art contemporain du Val-de-Marne, Vitry-sur-Seine
MoMa, Museum of Modern Art, New York
Musée d'Art moderne de la Ville de Paris
Musée de l'Immigration, Paris
Musée du dessin et de l'estampe originale, Gravelines
Museum of Contemporary Art, Miami
The Dakis Joannou collection

Silvana Editoriale Spa

via Margherita De Vizzi, 86
20092 Cinisello Balsamo, Milano
tel. 02 61 83 63 37
fax 02 61 72 464
www.silvanaeditoriale.it

Les reproductions, l'impression et la reliure
ont été réalisées par l'établissement
Arti Grafiche Amilcare Pizzi Spa Cinisello Balsamo, Milan
Reproductions, printing and binding
by Arti Grafiche Amilcare Pizzi Spa Cinisello Balsamo, Milan

Achevé d'imprimer en mai 2013
Printed May 2013